miyatachika's
Drawing ZOO

가족과 함께하는
그림 나들이

행복한
그림 동물원

쉽 고 재 미 있 는 동 물 일 러 스 트 레 슨

글 · 그림 **미야타 치카**

프롤로그

이 책은 그림을 잘 그리려고 욕심내기보다는, 마음으로 즐기면서 그리고자 하는 분들을 위한 책이에요. 흔히들 그림을 잘 그린다, 그림이 서툴다고 말하는데, 과연 그림 그리기에 '정답'이라는 것이 있을까요?

동물들도 모두 색깔이며 모습이 제각각이잖아요. 그러니 선이 살짝 비뚤어지더라도, 눈, 코, 입이 다소 엉뚱하게 그려지더라도 너무 실망하지 마세요. '이 정도면 훌륭해!'라는 생각을 가지세요.

저는 날마다 그림을 그리며 지내요. 평소에는 무의식적으로 그렸지만, 이번에 동물원 스케치를 바탕으로 그리는 순서도 정리하고, 손쉽고 재미있게 그릴 수 있는 방법들을 한데 모았어요. 여러분도 이 책을 통해 동물 그림의 매력에 흠뻑 빠져 보세요. 그림 순서를 따라가다 보면 눈 깜짝할 사이에 동물 친구들을 척척 그려낼 수 있을 거예요.

평소 그림에 서툰 엄마 아빠들은 아이와 함께 동물 공부도 하면서 참고하시면 좋아요. 또 친구끼리 좋아하는 동물을 그릴 때 곁에 두고 그림 친구로 활용해 준다면 더할 나위 없이 기쁘겠어요.

지금부터 행복한 그림 동물원에 여러분을 초대할게요!

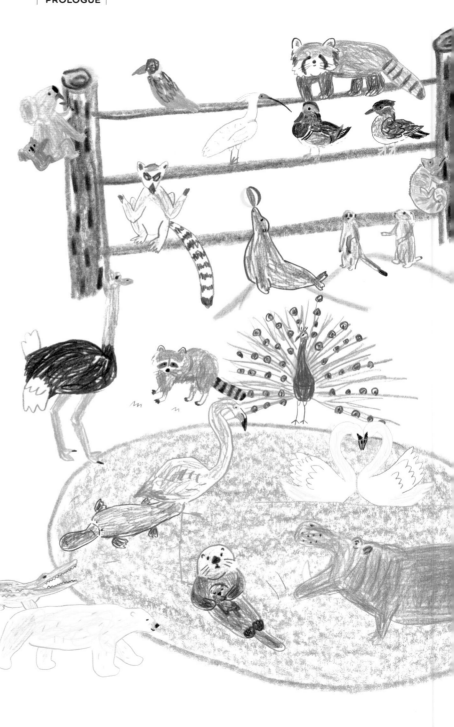

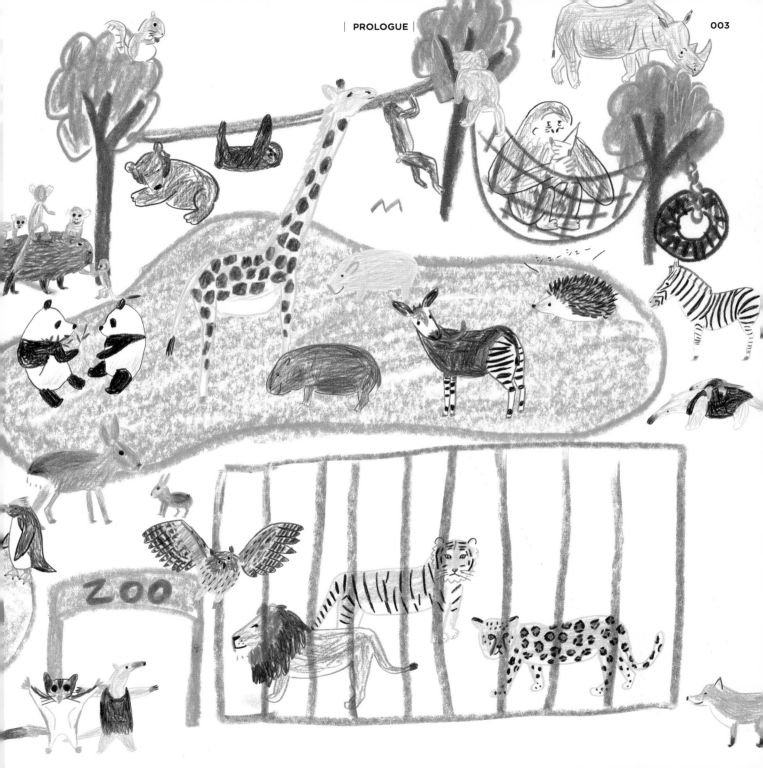

004

CONTENTS

목차

| CONTENTS | 005

책 사용법

동물 이름이 궁금해요!

그림을 즐기면서 그릴 수 있을 뿐만 아니라 각종 동물의
분류, 특징, 영어 이름 등을 알 수 있어요.

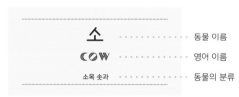

소 ········· 동물 이름
COW ········· 영어 이름
소목 솟과 ········· 동물의 분류

※ 영어 이름은 대표적인 것을 넣었어요.

동물 그리기의 기본이 궁금해요!

동물 그리기의 포인트, 윤곽 잡기, 색칠하기, 털의 결 그리기 등
아이디어 넘치는 비법이 한가득!

동물 그리기 순서

순서를 따라 그리기만 해도 동물이 완성!
모양이 좀 비뚤어지더라도 괜찮아요. 순서대로 차분히 그려 보세요.

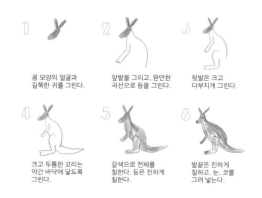

1. 콩 모양의 얼굴과 길쭉한 귀를 그린다.
2. 앞발을 그리고, 완만한 곡선으로 등을 그린다.
3. 뒷발은 크고 다부지게 그린다.
4. 크고 두툼한 꼬리는 약간 바닥에 닿도록 그린다.
5. 갈색으로 전체를 칠한다. 등은 진하게 칠한다.
6. 발끝은 진하게 칠하고, 눈, 코를 그려 넣는다.

INDEX(색인)의 활용

권말에는 그리고 싶은 동물을 쉽게 찾아 그릴 수 있도록 가나다순의
INDEX(색인)를 준비했으니 목차와 함께 보세요.

그 리 기 재 료 와 종 류

여기에 나오는 그림 도구 이외에도 평소 쓰던 색연필이나
마카를 사용해도 좋아요.

반고흐 색연필

사용감이 부드럽고, 색을 섞어도 혼탁하지 않아 발색이 선명하다.
부드러운 심이라 깎을 때는 소형 커터칼을 추천한다.

무인양품 색연필

간이 연필깎이로 깎아도 심이 잘 부러지지 않아 야외 스케치에 적당하다.
이 색연필이라면 동물원에 가져가도 안심이다.

홀베인 색연필

색의 변화가 풍부하고 가짓수가 많아 고르는 재미가 있다. 적당히 단단해 그리는 감촉도
뛰어나다. 가벼운 터치만으로도 진한 색을 또렷하게 표현할 수 있다.

스테들러 에고소프트 색연필

잘 부러지지 않는 심으로 가공되어 있으므로 뾰족하게 깎아 세심한 부분을 그리기에 적당하다.
삼각 연필이라 잘 굴러가지 않고, 손에 쥐고 그리기에도 편하다.

파버카스텔 폴리크로모스 유성색연필

검은색의 발색이 좋다. 덧칠하기에도 좋아 눈이나
코를 그릴 때 뾰족하게 깎아 사용한다.

스테들러 에고소프트 점보 색연필

심이 두껍고 부드러워 넓은 면을 칠할 때 적당하다.
몸통이 두꺼운 편이어서 손힘이 약한 아이들도 야무지게 쥐고 그릴 수 있다.

마비 르플럼 피그먼트 페인트 마카

직액식(잉크가 바로 나오는 형식)으로 된 불투명 잉크의 세자 마카. 색을 칠한 후에
흰 무늬를 넣으려면 화이트가 적당하다. 드로잉 수정에도 쓰인다.

리퀴텍스 페인트 마카

안료(물체에 색을 입힐 수 있는 색소)로 쓰이는데, 건조 시간이 짧아 덧칠할 때 편하다.
역시 흰 무늬를 넣을 때 사용한다. 마비 페인트 마카보다 굵다.

가 지 고 있 으 면 편 리 한 도 구

나이프(미술용)

자유자재로 심의 굵기를 조절할 수 있는
나이프가 하나쯤 있으면 편리하다.
평소 고래 모양의 나이프를 애용한다.

간이 연필깎이

이런 연필깎이 하나만 있으면 두꺼워진 심도
새것처럼 변신할 수 있다. 휴대하기도 간편해서
세심한 부분을 그릴 때면 바로바로 연필을 깎아
쓸 수 있다. 밀란(MILAN)을 애용한다.

색연필의 특징

색연필로는 선의 굵기나 진하기를 자유롭게 표현할 수 있어요.
먼저 다양하게 그리고 색칠하는 방법을 알아보기로 해요.

ex : 카피바라의 자는 모습을 그려볼까요.

연필을 눕히듯이 쥐면
칠하기 쉽다.

뾰족하게 깎은 연필로
힘을 주어 그린다.

윤곽을 그린다.　　　부드럽게 칠한다.　　　눈, 코, 입을 그린다.　　　강한 선으로 털의 결을 살린다.

그리기 기본 방법

이 책에 나오는 대부분의 동물은,
다음과 같은 방법으로 그리고 칠하면 간단히 익힐 수 있어요.

빙글빙글

털이 풍성한 동물을 표현
할 때 사용하는 선.
색연필을 빙글빙글 돌려
가며 전체를 칠하듯이 칠
한다.

물결선

새들의 보드라운 깃털을
표현하기에 가장 좋은 선.
날개의 윤곽을 그리거나
매끈한 몸을 칠할 때 적당
하다.

면으로 칠하기

털이 짧은 동물의 몸은
면으로 칠한다.
덧칠할 때는 부드럽고
연하게 칠하는 것이 좋다.

삐죽삐죽

조금 뻣뻣한 털을 가진
동물을 그릴 때 사용하는 선.
볼 부분의 털을 그리거나 몸
을 자유롭게 칠하고 싶을 때
적당하다.

점선

동물의 푹신푹신한 흰색
털이나 갈색 털을 표현
하고 싶을 때 사용하는 선.
몸의 윤곽을 그릴 때도
알맞다.

무늬

줄무늬　　　물방울무늬

무늬는 바탕색 위에
진한 색으로 덧칠한다.
연한 색의 경우에는
강한 터치로 덧칠한다.

LET'S TRY!

[알파카]

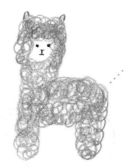

알파카의 털의 결을
떠올리며 색연필로
빙글빙글 칠한다.

[큰곰]

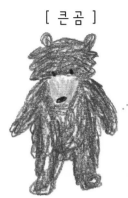

큰곰의 털의 결을
떠올리며 삐죽삐죽
거칠게 칠한다.

[다람쥐]

복슬복슬한 털이 있는
배나 꼬리는 점선으로
표현한다.

[타조]

날개를 떠올리며
대담한 물결선으로!

목은 면으로
뚜렷하게 칠한다.

몸통은 삐죽삐죽
거칠게 칠한다.

[치타]

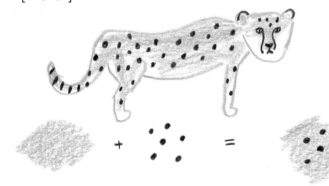

면으로 색칠하기 + 무늬를 넣어 동물 모양 완성.
면으로 색칠하고 나서 무늬를 덧그린다.

꼬리는 어떻게 그릴까 ?

동물의 꼬리는 면으로 칠하기 + 무늬. 개성이 드러나는 부분이므로
주의 깊게 관찰하여 그린다.

Let's go zoo!!

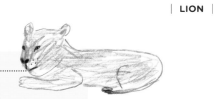
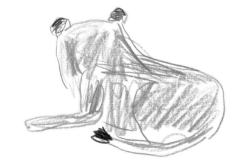

새끼 사자

사 자

LION

식육목 고양잇과

고양잇과에서 유일하게 무리를 지어 생활한다.
배고플 때 사냥을 하고,
포식한 후에는 종일 자거나 쉬면서 보낸다.

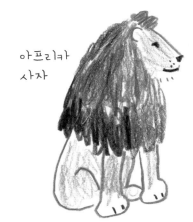

아프리카
사자

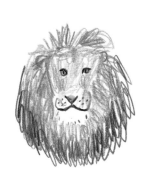

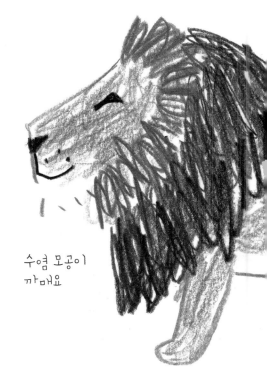

수염 모공이
까매요

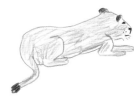

암컷

턱과
배 부분은
하얘요

(암컷)

ZZz

눈은 이런 느낌!

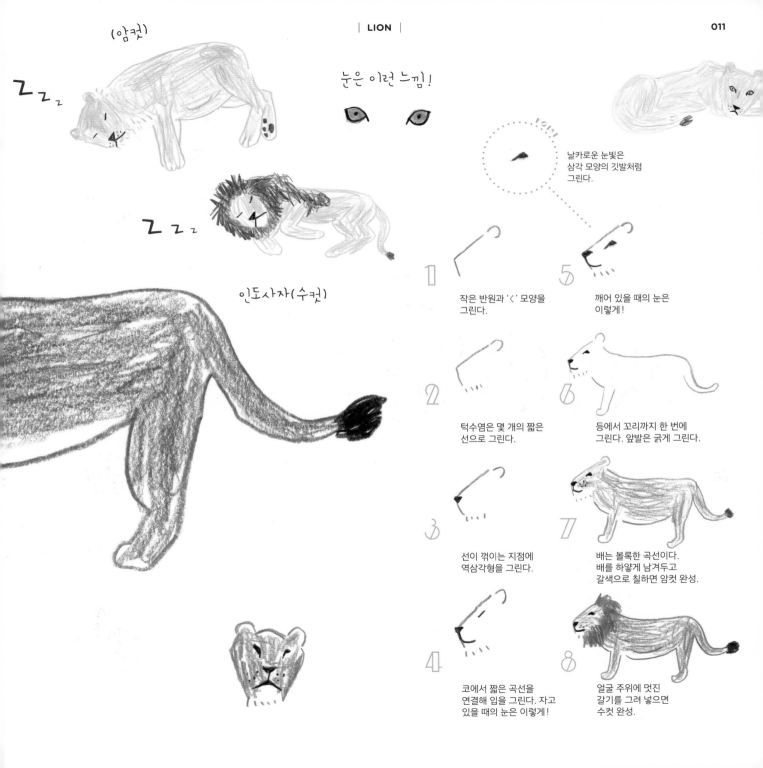

날카로운 눈빛은
삼각 모양의 깃발처럼
그린다.

ZZz

인도사자(수컷)

1 작은 반원과 '〈' 모양을
그린다.

5 깨어 있을 때의 눈은
이렇게!

2 턱수염은 몇 개의 짧은
선으로 그린다.

6 등에서 꼬리까지 한 번에
그린다. 앞발은 굵게 그린다.

3 선이 꺾이는 지점에
역삼각형을 그린다.

7 배는 볼록한 곡선이다.
배를 하얗게 남겨두고
갈색으로 칠하면 암컷 완성.

4 코에서 짧은 곡선을
연결해 입을 그린다. 자고
있을 때의 눈은 이렇게!

8 얼굴 주위에 멋진
갈기를 그려 넣으면
수컷 완성.

호 랑 이
TIGER

식육목 고양잇과

사자와 더불어 현존하는
최대의 고양잇과 육식동물이다.
주로 야행성이다. 헤엄은 잘 치지만
나무 타기는 좋아하지 않는다.

코끝은 분홍색

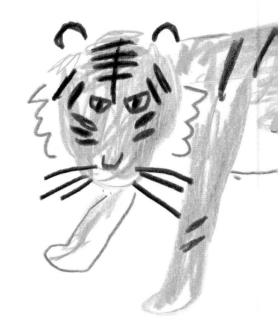

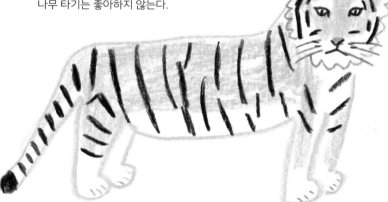

꼬리 끝은
검은색

귀 뒤쪽은 검은색 바탕에
하얀 동그라미 모양

1

2

볼 부분의 털은
물결선으로 그린다.

귀는 반원을 2개
그린다.

3

노란색으로 긴 얼굴을
칠한다.

4

눈, 코, 수염, 무늬를
그려 넣으면 얼굴 완성.

예리한 눈은 반달 모양이나
삼각형으로 그린다.

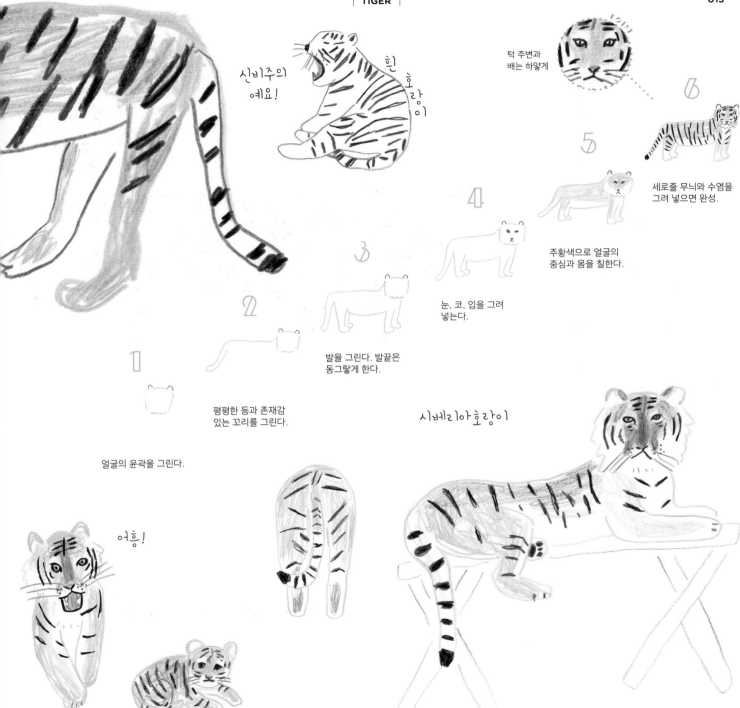

신비주의 예요!

흰호랑이

턱 주변과 배는 하얗게

세로줄 무늬와 수염을 그려 넣으면 완성.

주황색으로 얼굴의 중심과 몸을 칠한다.

눈, 코, 입을 그려 넣는다.

발을 그린다. 발끝은 동그랗게 한다.

평평한 등과 존재감 있는 꼬리를 그린다.

얼굴의 윤곽을 그린다.

시베리아호랑이

어흥!

SIMILAR ANIMAL
닮은꼴이지만 다른 동물

—

표 범
LEOPARD
식육목 고양잇과

치 타
CHEETAH
식육목 고양잇과

재 규 어
JAGUAR
식육목 고양잇과

퓨 마
PUMA
식육목 고양잇과

—

특징 있는 검은 반점은
나무 그늘에 몸을 숨기는 데에 도움이 된다.
움직임이 빠르고 나무 타기 선수다.

LEOPARD
표범

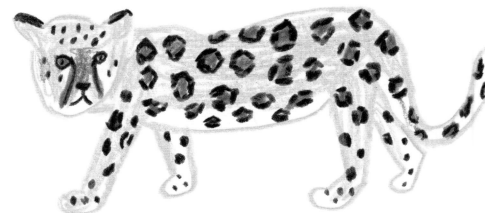

작은 얼굴을 그린다.
턱은 약간 날카롭게
그린다.

등은 가운데가 살짝
들어가게 그린다. 엉덩이는
통통하게 그린다.

바깥쪽 발을 2개 그린다.
발끝은 둥글게 한다.

안쪽 발은 조금 짧게
그려 원근감을 준다.

입 주변과 배는 하얗게
남겨두고 노란색으로
칠한다.

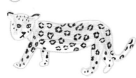
얼굴과 귀 끝을 그리고,
검은 반점을 그려
넣는다.

진한 갈색으로 반점 안을
칠하고, 눈 밑에 선을
그려 넣는다.

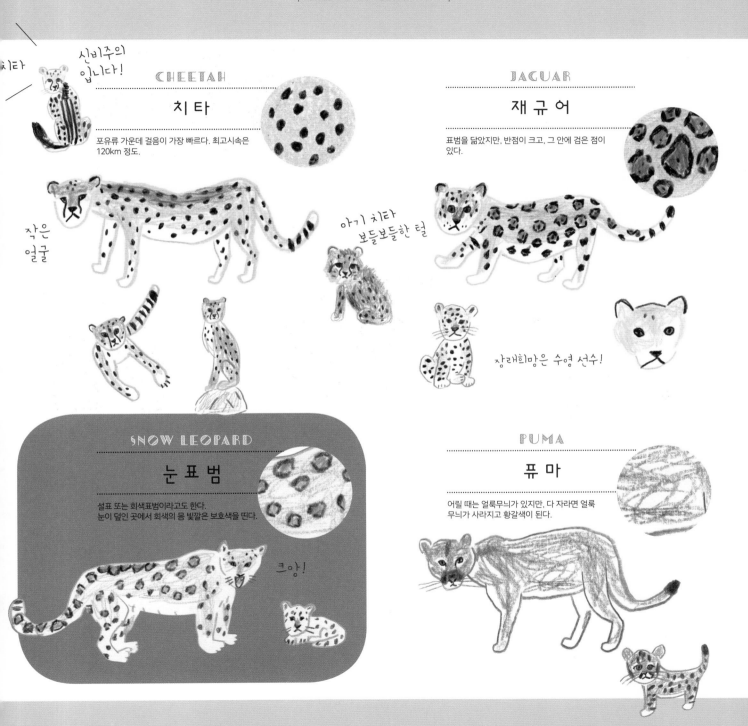

치타

신비주의입니다!

CHEETAH
치 타

포유류 가운데 걸음이 가장 빠르다. 최고시속은 120km 정도.

JAGUAR
재 규 어

표범을 닮았지만, 반점이 크고, 그 안에 검은 점이 있다.

작은
얼굴

아기 치타
보들보들한 털

장래희망은 수영 선수!

SNOW LEOPARD
눈 표 범

설표 또는 회색표범이라고도 한다.
눈이 덮인 곳에서 회색의 몸 빛깔은 보호색을 띤다.

크앙!

PUMA
퓨 마

어릴 때는 얼룩무늬가 있지만, 다 자라면 얼룩
무늬가 사라지고 황갈색이 된다.

큰 곰
BROWN BEAR
식육목 곰과

불곰이라고도 한다.
곰 중에서 몸집이 가장 크고 무겁다.
작고 동그란 귀에 물이 들어가는 것을 싫어한다.

연어가
제일 좋아요

둥글고 자그마한 귀

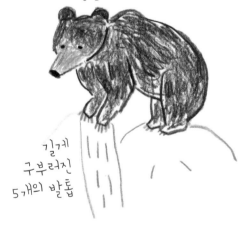

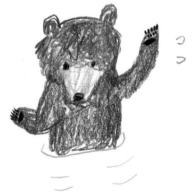

길게
구부러진
5개의 발톱

꼬리는
짧아요

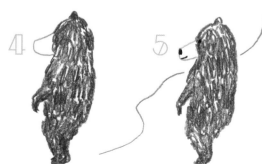

1　작고 동그란 귀를
그리고, 이마를 이어서
그린다.

2　옆에서 보면 입은 각진
모양이다.

3　여러 개의 겹친 선으로
몸의 윤곽과 치렁치렁한
털의 느낌을 살린다.

4　삐죽삐죽한 세로선으로
거칠게 칠한다.

5　둥근 코와 선 하나로
입을 그린다. 마지막으로
귀여운 눈을 그리면 완성.

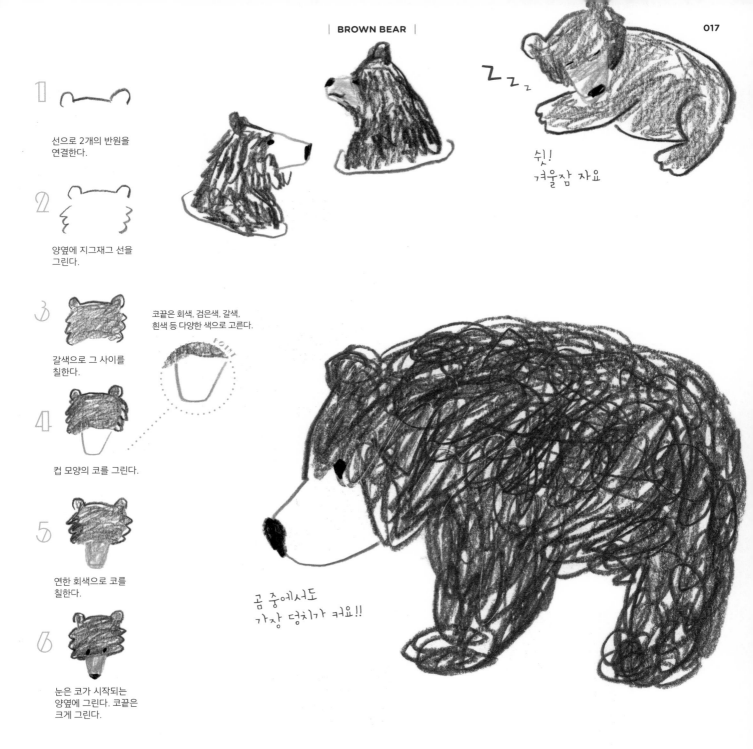

1 선으로 2개의 반원을 연결한다.

2 양옆에 지그재그 선을 그린다.

3 갈색으로 그 사이를 칠한다.

코끝은 회색, 검은색, 갈색, 흰색 등 다양한 색으로 고른다.

POINT

4 컵 모양의 코를 그린다.

5 연한 회색으로 코를 칠한다.

6 눈은 코가 시작되는 양옆에 그린다. 코끝은 크게 그린다.

쉿!
겨울잠 자요

곰 중에서도
가장 덩치가 커요!!

MALAYAN SUN BEAR

SIMILAR ANIMAL
닮은꼴이지만 다른 동물

말레이곰
MALAYAN SUN BEAR
식육목 곰과

반달가슴곰
ASIAN BLACK BEAR
식육목 곰과

말레이곰은 곰 중에서
가장 작은 곰이다. 반달가슴곰은
몸길이가 150cm로 큰 편이고,
가슴에 하얀 반달 무늬가 있다.

길게 구부러진
발톱

MALAYAN SUN BEAR

말레이곰

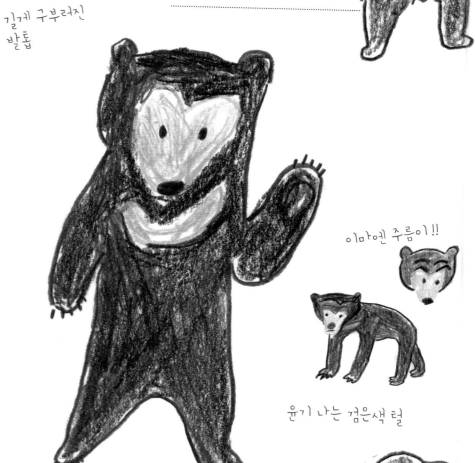

이마엔 주름이!!

윤기 나는 검은색 털

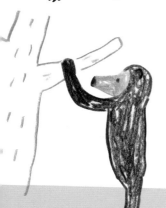

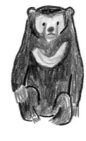

저는 안경곰이에요

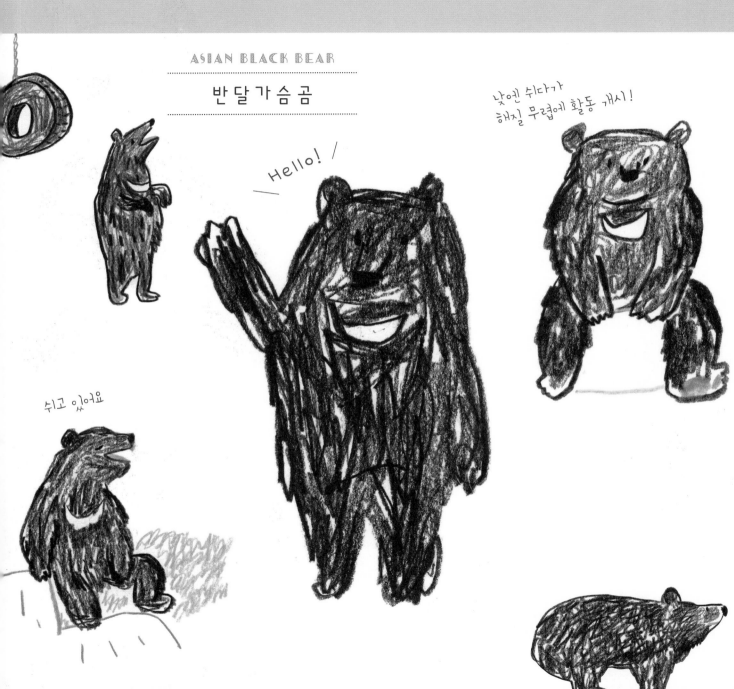

ASIAN BLACK BEAR

반달가슴곰

낮엔 쉬다가
해질 무렵에 활동 개시!

Hello!

쉬고 있어요

자이언트 판다

GIANT PANDA

식육목 곰과

체격이 곰과 비슷하고
눈 주변, 귀, 뒷발, 어깨에서 앞발까지가
검은색이고 나머지는 하얗다.

눈 안쪽은
예리해요

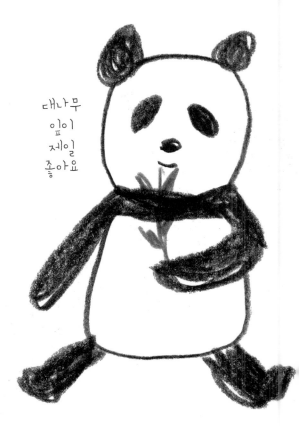

대나무
잎이
제일
좋아요

엉덩이가 깨끗한
날이 없어요

새끼 판다

1

검은색 동그라미 2개를
그린다.

2

그 아래에 '/ \'자 모양으로
길쭉한 동그라미를 그린다.

3

다시 그 아래에 검은색의
찌그러진 듯한 동그라미를
그린다.

4

큰 동그라미로 에워싼다.
입 모양에 따라 표정이
변한다.

새끼 판다의 코 주변은 분홍색이에요

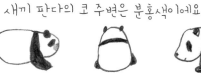

POINT

하얀 꼬리는
짧고 도톰하다.

봐요,
지저분하잖아요

검은색으로 등에서
앞발까지 칠한다. 뒤쪽은
뒷발만 검은색으로 칠한다.

4

3

배의 윤곽을 그린다.

2

검은색으로 눈, 코, 입,
귀를 그린다.

우물우물

1

'〈' 모양을 그린 후,
양끝에 길고 짧은 곡선
2개를 연결한다.

우적
우적

우물우물

분홍색

꼬리가 길어서
깜짝 놀랐어요

갓 태어난 새끼 판다는
100g쯤 돼요

레 서 판 다
LESSER PANDA
식육목 레서판다과

긴 꼬리에는 복슬복슬한 털이 나 있다.
야행성이라 낮에는 나무 위에서 몸을 동그랗게
말고 있는 경우가 많다. 성격은 온순하다.

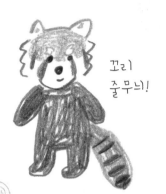

꼬리
줄무늬!

1 둥그스름한 삼각형 귀 2개를 그린다.

2 귀와 귀를 선으로 연결한다.

3 지그재그 선으로 볼을 그린다.

4 턱 부분은 곡선으로 그린다.

5 약간 아래쪽에 눈, 코, 입을 그린다. 전체적으로 오목조목한 느낌.

6 눈썹 같은 하얀 털은 두툼하고 짧게 그린다.

7 눈 아래쪽은 하얗게 남겨두고, 갈색으로 얼굴을 칠한다.

8 진한 갈색으로 얼굴의 양옆과 볼의 눈물 같은 선을 칠한다.

별명
'붉은 판다'

눈 위쪽엔 눈썹 같은 하얀 털이 나 있어요

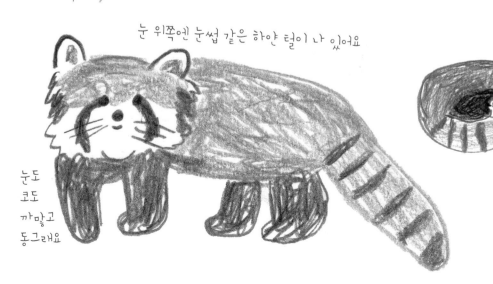

눈도
코도
까맣고
동그래요

ZZZ

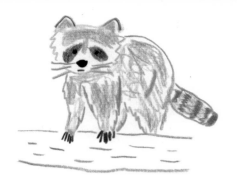

아메리카너구리

NORTH AMERICAN RACCOON

식육목 아메리카너구리과

생김새는 너구리와 비슷하지만 서로 다른 종이다.
손재주가 좋고 행동이 재빠르다.
눈 주위에 굵고 검은 무늬가 있다.

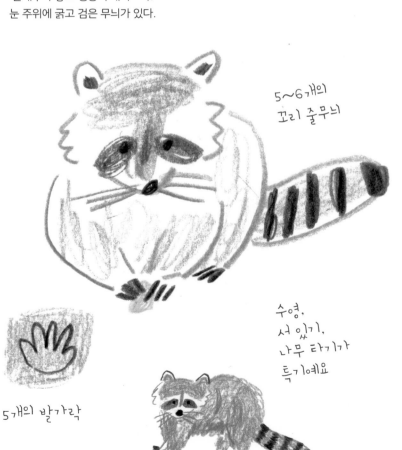

5~6개의
꼬리 줄무늬

수영,
서 있기,
나무 타기가
특기예요

5개의 발가락

1

귀는 둥그스름한
삼각형으로 그린다. 살짝
바깥쪽을 향하게 그린다.

2

지그재그 선으로 볼을
그린다.

3

부드러운 'V'자
모양을 그린다. 바로
코 부분이다.

4

둥근 눈과 코를 그린다.
눈은 아래쪽에 그리면
귀여워 보인다.

5

진한 회색으로 눈
주위를 칠한다. 살짝
처진 눈의 느낌을 준다.

6

이마에서 코끝까지 굵은
'T'자 모양으로 연하게
칠한다.

7

수염을 그려 넣는다.

8

검은색으로 눈과 눈
사이에 세로선을 그려
넣으면 완성.

코끼리
ELEPHANT
코끼리목 코끼릿과

육지에 사는 동물 중 가장 몸집이 크다.
수명이 길고 지능이 높다.
엄청난 크기의 몸집이면서 놀랍게도
시속 40km로 달릴 수 있다고 한다.

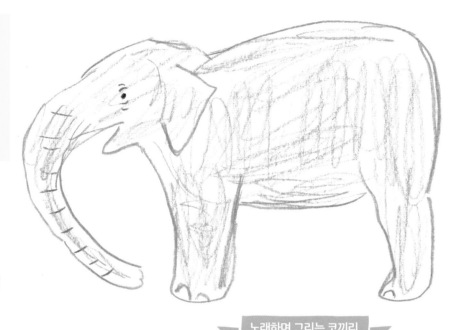

1
부드러운 아치형 곡선
2개를 연결한다.

2
양옆에 귀를 2개
그린다.

3
선을 2개 그린다. 앞에서
보면 볼이 갸름하다.

4
긴 코를 그린다. 처음 시작
부분은 굵게 그린다.

5
코에는 주름을 잔뜩
그린다.

6
눈은 코가 시작되는
부분에 그린다. 머리에는
짧은 털을 그린다.

노래하며 그리는 코끼리

1
달걀 하나 있었죠♪

2
달걀에선 호스가 쑥
나왔어요♪

3
커다란 바위도
떨어지네요♪

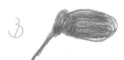

4
바위에선 다리가
쏘옥쏘옥♪

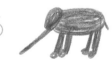

5
다시 쏘옥쏘옥 나오면♪

6
눈과 귀를 그려요.
이제 어슬렁어슬렁 코끼리 완성!

AFRICAN ELEPHANT
아 프 리 카 코 끼 리

아프리카의 숲이나 사바나에 산다.
코끝에는 위아래로 2개의 돌기가 있다.

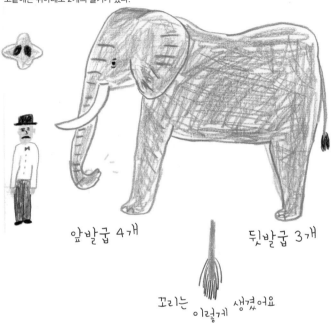

앞발굽 4개 뒷발굽 3개

꼬리는
이렇게 생겼어요

앞머리에 혹이
2개 있어요

ASIAN ELEPHANT
아 시 아 코 끼 리

인도나 동남아시아의 숲이나 초원에 산다.
코끝에는 위쪽에 돌기가 하나 있다.

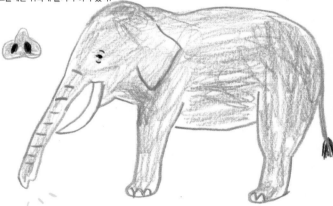

앞발굽 5개 뒷발굽 4개

FOREST ELEPHANT
둥 근 귀 코 끼 리

작고 둥그스름한 귀가 특징이다.
상아는 아래쪽으로 곧게 뻗어 있다.

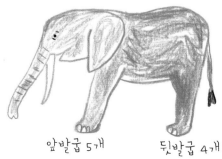

앞발굽 5개 뒷발굽 4개

Z Z Z

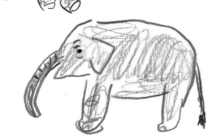

미 니 돼 지
MINIATURE PIG
소목 멧돼짓과

멧 돼 지
WILD BOAR
소목 멧돼짓과

미니돼지는 애완용으로 널리 알려진 소형 돼지다. 멧돼지는 가축화된 돼지의 조상으로 알려져 있다. 둘 다 땅을 파헤치는 습성이 있고, 코끝이 단단하다.

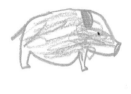

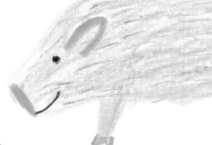

코끝을 약간 짧게 하면 OK!

4
몸에는 털의 결을 따라 선을 그려 넣는다.

3
진한 빨간색으로 코, 귀, 발끝을 그린다.

MINIATURE PIG
미 니 돼 지
........................

1
가로로 긴 타원을 그린다.

2
코끝과 다리 2개를 그린다.

WILD BOAR
멧 돼 지
........................

1
가로로 긴 타원과 굵은 다리 2개를 그린다.

2
코, 귀, 발끝, 꼬리를 그린다.

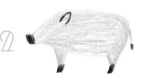

3
코와 귀 중간쯤에 눈을 그린다.

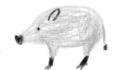

발굽은 앞뒤로 갈라져 있다.

4
갈색으로 지그재그 선을 세심하게 그려 넣어 털의 결을 살린다.

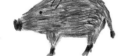

멧돼지가 코끝이 더 길어요

하마
HIPPOPOTAMUS

소목 하마과

몸길이 4.6m, 몸무게 4t 정도의 거대동물이다.
얇은 피부 곳곳에 짧고 뻣뻣한 털이 나 있다.
낮에는 주로 물속에서 지내다가 밤이 되면
초원에서 식사를 한다.

꼬리는
납작해요

다리가 짧아요

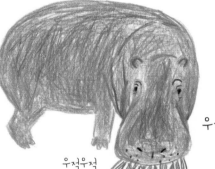

우적

우적우적

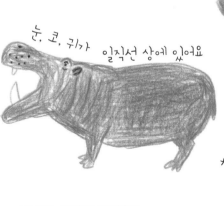

눈, 코, 귀가 일직선 상에 있어요

ㅋㅋㅋ...

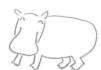

★ 옥스펙커

* **옥스펙커** : 아프리카산 찌르레기과의
새. 동물의 진드기나 해충을 먹는다.

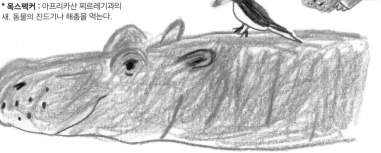

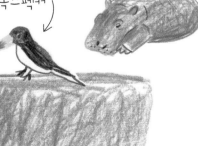

1

바깥쪽을 향한 귀와 호리병
모양의 얼굴을 그린다.

2

양쪽 들어간 부분에 곡선으로
연결하여 볼을 그린다.

3

얼굴 윗부분에 작은
산을 2개 그린다.

4

곡선으로 둥그스름한
몸통을 그린다.

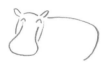

5

짧은 앞발을 그린다.
배는 한껏 볼록한
곡선으로 그린다.

6

뒷발을 그려 넣는다.

7

어긋나게 안쪽 발을 그려
넣는다.

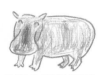

8

회색으로 전체를 칠한다.
얼굴의 중심은 진하게
칠한다.

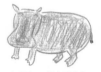

9

납작한 꼬리의 처음은
굵게, 끝은 가늘게
그린다.

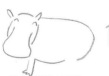

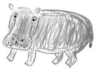

10

동그란 눈을 그린다. 눈
밑에는 주름을 넣는다.

콧구멍은 거꾸로 된
'/ \'자 모양으로 그린다.

카 피 바 라

CAPYBARA

쥐목 카피바라과

보통 20~30마리 정도가 가족 단위로 생활한다.
따뜻한 곳을 좋아하고 물과 육지를 자유롭게 오가며
수영과 잠수를 즐긴다.
코와 귀가 짧아 물돼지라는 별명이 있다.

오물

오물

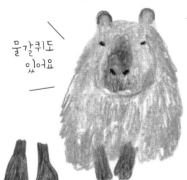

물갈퀴도
있어요

쥐 종류 중에서
몸집이 가장 커요

앞발가락 4개,
뒷발가락 3개

5

가느다란 눈, 콧구멍,
삐죽한 입을 그린다.

4

얼굴 아래 부분은
진한 회색으로 타원을
생각하며 덧칠한다.

3

회색으로 얼굴 부분을
덧칠한다.

코 주변의 검은색은
미리 색을 칠해 두면 OK!
나중에 그린 선이 선명해 보인다.

2

귀 아래쪽에 모서리가
둥그스름한 직사각형을
그린다.

1

귀는 길쭉한 반원
모양에 살짝 바깥쪽을
향하게 그린다.

따끈

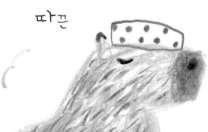

따끈

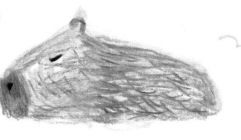

따끈

따끈

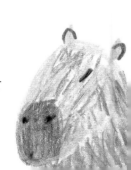

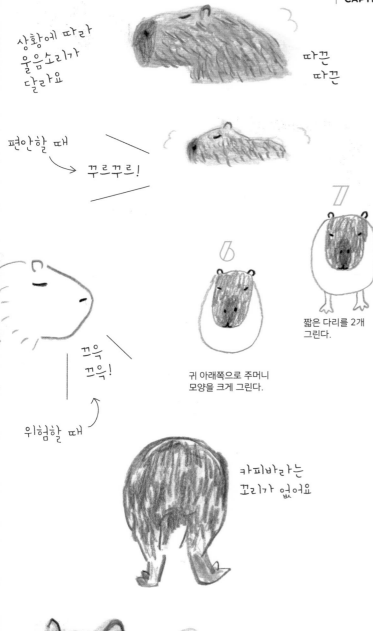

상황에 따라
울음소리가
달라요

따끈
따끈

편안할 때 ──────
꾸르꾸르!

10

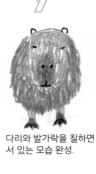

9

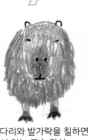

8

털을 앞발 양쪽과
사이에 그려 넣으면
앉아 있는 모습 완성.

전체적인 모습이 삼각김밥
같아 보이게 칠한다.

다리와 발가락을 칠하면
서 있는 모습 완성.

털을 대담하게 칠하기
시작한다.

7

6

짧은 다리를 2개
그린다.

끄윽
끄윽!

위험할 때

귀 아래쪽으로 주머니
모양을 크게 그린다.

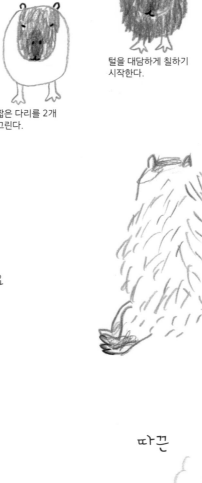

카피바라는
꼬리가 없어요

아주 온순한
성격이에요

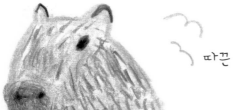

따끈

따끈

개 미 핥 기
ANTEATER
빈치목 개미핥기과

입이 작고 이빨이 거의 없다.
혀가 매우 길며, 끈적한 타액을 이용해
개미나 흰개미를 먹는다.

큰개미핥기 가족

남쪽작은개미핥기 가족

혀가
길어요

뒤에서 보면
탱크톱을
입은 것 같아요

땅을 파거나 개미집을 부수기도 하는
앞발은 굉장히 강하다. 실제로는
길고 날카로운 발톱이 있다.

옆으로 길쭉한 얼굴을
그린다. 작은 귀도 살짝
그린다.

입 끝은 약간 진한
색으로 칠한다.

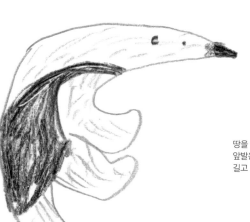

눈, 코를 그려 넣는다.

통통한 발을 그려
넣는다.

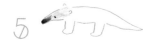

두툼하고 긴 꼬리에는
덥수룩한 털을 그린다.

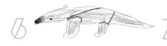

몸 전체를 칠하고 등에
무늬를 그린다.

검은색이나 진한 갈색으로
등 무늬를 칠한다.

코알라
KOALA

유대목 코알라과

나무 위에서 생활하며,
번식기 이외에는 거의 단독 생활을 한다.
유칼리나무의 잎만 먹는다.
수 미터 떨어진 나무 사이를 뛰어넘기도 한다.

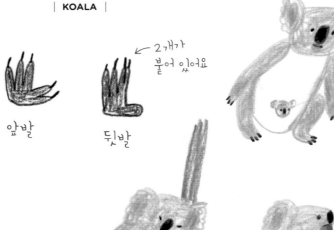

앞발 뒷발 2개가 붙어 있어요

유칼리나무
잎만 먹어요

1 큰 귀는 지그재그
모양으로 그린다. 얼굴은
조개 모양으로 그린다.

2 등은 새우등처럼
동그랗게 말듯이 그린다.

3 뒷발을 그려 넣는다.

4 앞발은 곧장
아래쪽으로 그린다.

5 몸을 칠한다. 세심하게
칠하지 않아도 된다.

6 눈, 코, 입, 발톱을 그려
넣는다.

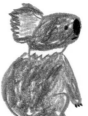

7 분홍색으로 입 주변과
귀의 안쪽을 칠하면 완성.

꼬리가 없어요

코알라는 잠꾸러기!
이렇게 에너지를 아껴요

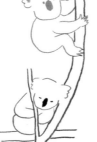

하얀
코알라도
있어요

오스트레일리아
남부 코알라가
더 커요

마 라

PATAGONIAN CAVY

쥐목 쥣과

생김새나 깡총깡총 뛰는 모습이
토끼와 비슷하다.
카피바라, 비버, 호저 등과 같은 종이다.

겁쟁이!

엉덩이엔 하얀 털과
새끼손가락만 한
털 없는 꼬리가 있어요

커다란 눈과
길쭉한 귀

검은색
수염
배는
하얘요

쫑긋한 귀와 튀어나온
옆얼굴을 그린다.

등은 평평하고
엉덩이는 동그스름하게
그린다.

엉덩이 부분에는 짧은
선을 나란히 그린다.

뒷발은 'ㄥ' 모양을 2개
그린다.

5

앞발은 곧게 펴서
그린다.

6

여러 개의 선으로
조금씩 덧칠해가며
털의 결을 살린다.

7

크고 동그란 눈을 그린다.
커다란 콧구멍을 그린다.

8

검은색이나 갈색으로 조금씩
덧칠하며 그러데이션 효과를 준다.

엉덩이 끝 부분은 칠하지 않고
하얗게 남겨둔다. 의외로 색의
경계선을 확실히 구분해준다.

허리 주변은
검은색이에요

낙타
CAMEL

소목 낙타과

콧구멍을 열었다 닫았다 할 수 있고,
눈에는 긴 속눈썹이 있어 모래 먼지를 막아준다.
등에 있는 커다란 혹은 지방이 쌓인 것이다.

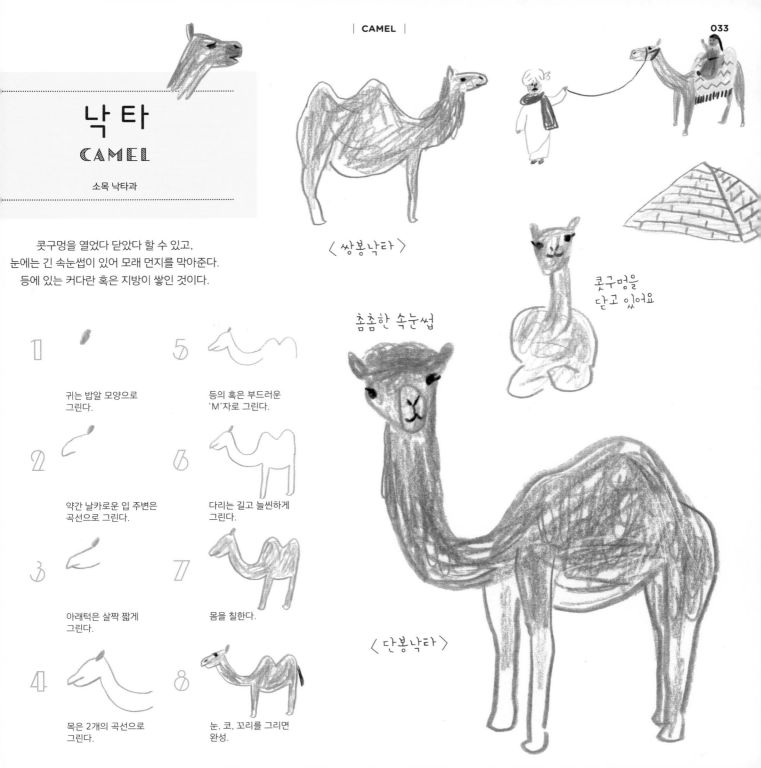

〈 쌍봉낙타 〉

촘촘한 속눈썹

콧구멍을
닫고 있어요

〈 단봉낙타 〉

1

2

귀는 밥알 모양으로
그린다.

약간 날카로운 입 주변은
곡선으로 그린다.

3

아래턱은 살짝 짧게
그린다.

4

목은 2개의 곡선으로
그린다.

5

등의 혹은 부드러운
'M'자로 그린다.

6

다리는 길고 늘씬하게
그린다.

7

몸을 칠한다.

8

눈, 코, 꼬리를 그리면
완성.

하 이 에 나
HYENA

식육목 하이에나과

주로 다른 맹수가 사냥한 먹이를 빼앗거나
먹다 남긴 사체를 먹는 것으로 유명하지만,
사냥 기술도 뛰어나다. 무리의 우두머리는
몸집이 큰 암컷이다. 수컷의 서열은 낮다.

각진 큰 귀와 뾰족한
얼굴을 그린다.

부드러운 곡선으로 등에서
엉덩이까지 그린다.

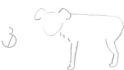

앞뒷발을 그린다. 뒷발은
약간 굵게 그린다.

목과 배에 짧은 선을
그려 넣어 푹신푹신한 털
느낌을 준다.

회색이나 갈색으로
전체를 칠한다. 코와 귀
주변은 진하게 칠한다.

몸에 무늬를 그려 넣고,
갈기는 짧은 선으로 그린다.

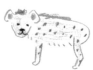

눈, 코, 입을 그려
넣는다.

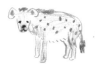

반대쪽 발은 약간 짧게
그린다. 마지막으로
꼬리를 그린다.

꼬리는 짧게 아래로 늘어뜨리듯이
그리고, 끝은 검은색으로 칠한다.

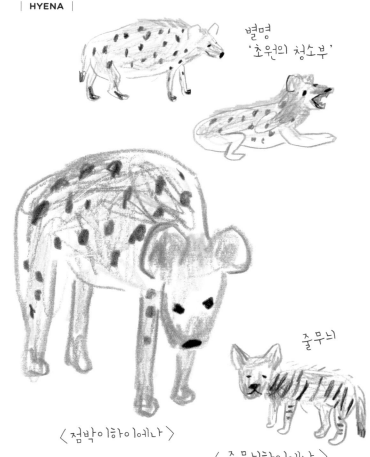

별명
'초원의 청소부'

줄무늬

〈 점박이하이에나 〉

〈 줄무늬하이에나 〉

처진 눈

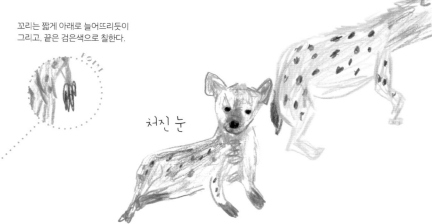

늑대
WOLF

식육목 갯과

몸길이는 보통 1~1.4m로 북쪽 지방에 분포할수록
몸집이 크다. 무리를 지어 생활한다.
길게 울부짖는 울음소리는 늑대끼리의
의사소통 수단이다.

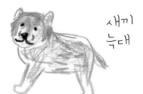

새끼
늑대

앞가슴 털은 여러 개의
짧은 선을 그려 넣어
풍성함을 살린다.

1

쫑긋한 귀를 그린다. 얼굴의
털은 물결선으로 그린다.

5

앞뒷발 사이를
곡선으로 연결한다.

2

갸름한 얼굴과 등에서
꼬리까지의 선을 그린다.

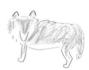

6

회색이나 갈색으로
전체를 칠한다. 양쪽 볼과
배는 칠하지 않고 하얗게
남겨둔다.

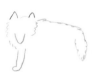

3

앞발을 그려 넣는다.

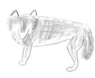

7

두툼하고 푹신푹신한
꼬리를 그려 넣는다.

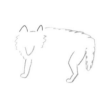

4

뒷발은 조금 굵게
그린다.

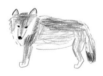

8

눈, 코, 무늬를 그린다.
진한 회색으로 얼굴
윗부분과 꼬리 끝을
칠하면 완성.

아
우
우
우
우!

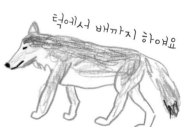

턱에서 배까지 하얘요

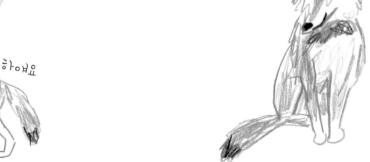

Hello!

발바닥

—

캥 거 루
KANGAROO
유대목 캥거루과

왈 라 루
WALLAROO
유대목 캥거루과

왈 라 비
WALLABY
유대목 캥거루과

—

긴 꼬리는 몸의 균형을 잡는 데에
도움을 준다. 번식기에는 수컷끼리
앞발 펀치나 뒷발차기로
공격하기도 한다.

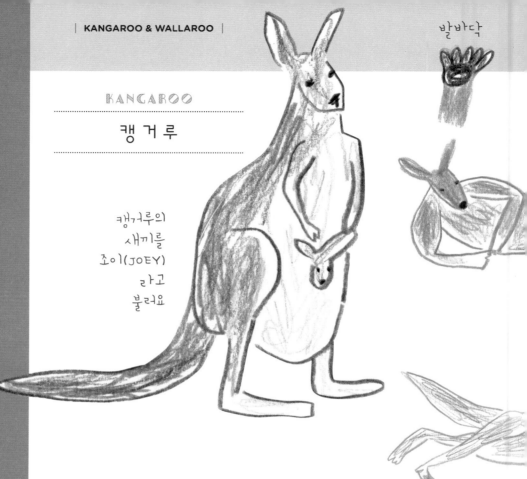

KANGAROO
캥 거 루

캥거루의
새끼를
조이(JOEY)
라고
불러요

WALLAROO
왈 라 루

캥거루와 왈라비 사이의 중간 캥거루.

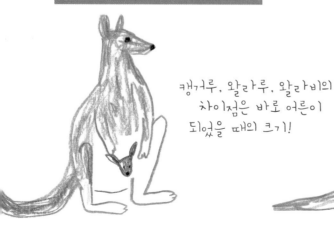

캥거루, 왈라루, 왈라비의
차이점은 바로 어른이
되었을 때의 크기!

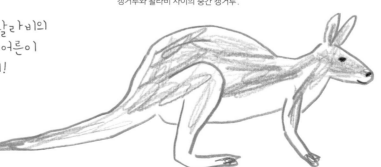

1 콩 모양의 얼굴과 길쭉한 귀를 그린다.

2 앞발을 그리고, 완만한 곡선으로 등을 그린다.

3 뒷발은 크고 다부지게 그린다.

4 크고 두툼한 꼬리는 약간 바닥에 닿도록 그린다.

5 갈색으로 전체를 칠하고, 등은 진하게 칠한다.

6 발끝도 진하게 칠하고, 눈, 코를 그려 넣는다.

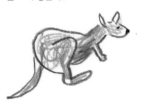
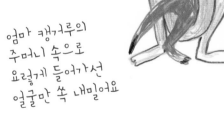

갓 태어난 새끼 캥거루

멋진 근육 짱짱맨!

엄마 캥거루의 주머니 속으로 요령껏 들어가선 얼굴만 쏙 내밀어요

WALLABY

왈 라 비

캥거루 중 소형 캥거루.

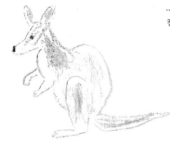

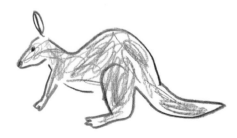

타마왈라비

원 숭 이
MONKEY

영장목

열대지방을 중심으로 300종류 이상이나
분포하고 있으며 지능이 높은 동물이다.
주로 나무 위에서 생활하고, 무리를 지어
사회생활을 한다.

혼자만의 시간을
즐겨요

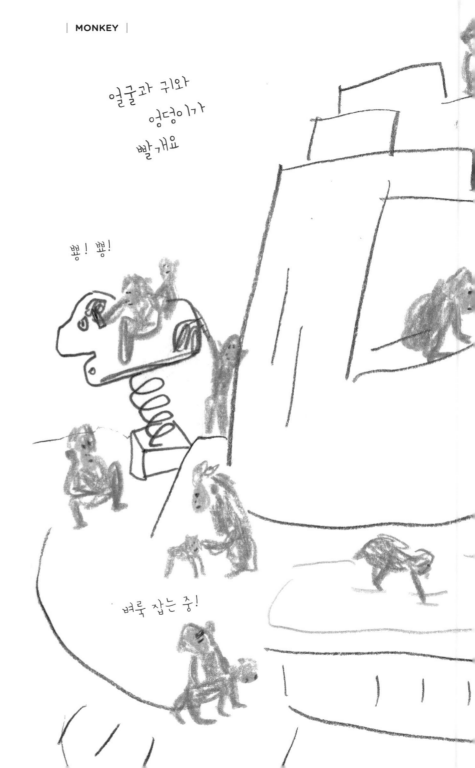

얼굴과 귀와
엉덩이가
빨개요

뿅! 뿅!

벼룩 잡는 중!

원숭이 산
hill in a monkey enclosure

안짱다리
원숭이

원숭이는
나무 타기가 특기예요

휴식 중인 원숭이

일본 원 숭 이

JAPANESE MONKEY

영장목 긴꼬리원숭잇과

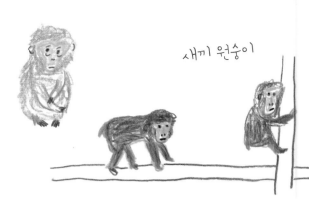

새끼 원숭이

가장 북부지방에 살고 있는 원숭이다.
얼굴과 엉덩이는 가을에서 겨울로 가면서
차츰 더 빨개진다. 보통 20~100마리가
무리를 지어 생활한다.

원숭이
가족

추워서 옹기종기 모여 있어요

깜박 잊기 쉬운 귀도
꼭 그려준다.

도톰한 버섯 같은
모양의 얼굴을 그린다.

동그란 눈과 콧구멍 2개를
그린다. 입은 가로봉
모양으로 그린다.

얼굴 주위에는 선을 잔뜩
그려 털의 느낌을 살린다.

양옆 윗부분에 숨겨진
귀를 그려 넣는다.

복슬복슬한 가슴털과 길고
굵은 앞발을 그린다.

등에서 뒷발까지 선을
이어 그린다. 엉덩이는
튀어나오게 그린다.

반대쪽 다리는 조금
짧게 그린다.

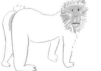

분홍색으로 엉덩이를
칠한다.

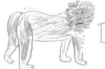

몸은 연한 갈색으로
칠한다.

배 부분은 하얗게
남겨둔다.

다 람 쥐 원 숭 이
COMMON SQUIRREL MONKEY

영장목 꼬리감는원숭잇과

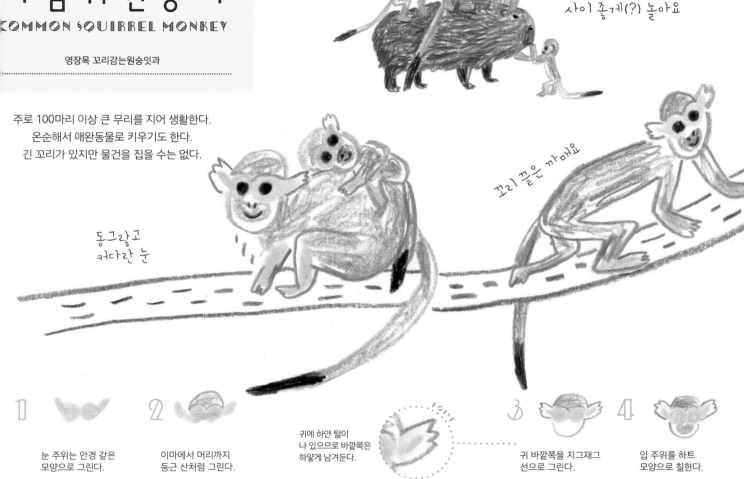

카피바라와
사이 좋게(?) 놀아요

주로 100마리 이상 큰 무리를 지어 생활한다.
온순해서 애완동물로 키우기도 한다.
긴 꼬리가 있지만 물건을 집을 수는 없다.

꼬리 끝은 까매요

동그랗고
커다란 눈

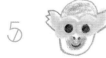

1

눈 주위는 안경 같은
모양으로 그린다.

2

이마에서 머리까지
둥근 산처럼 그린다.

귀에 하얀 털이
나 있으므로 바깥쪽은
하얗게 남겨둔다.

POINT

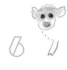

3

귀 바깥쪽을 지그재그
선으로 그린다.

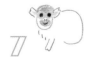

4

입 주위를 하트
모양으로 칠한다.

5

특징 있는 눈은 크고
동그랗게 그리는 것이
포인트.

6

푹신푹신한 가슴털과
짧은 앞발을 그린다.

7

등은 평평하고
엉덩이는 곡선으로
동그랗게 그린다.

8

앞발보다 길고 굵은
뒷발을 그린다.

9

노란색으로 무늬를
넣는다.

10

아래쪽으로 길게
늘어뜨린 꼬리를 그려
넣으면 완성.

원숭이 총출동!

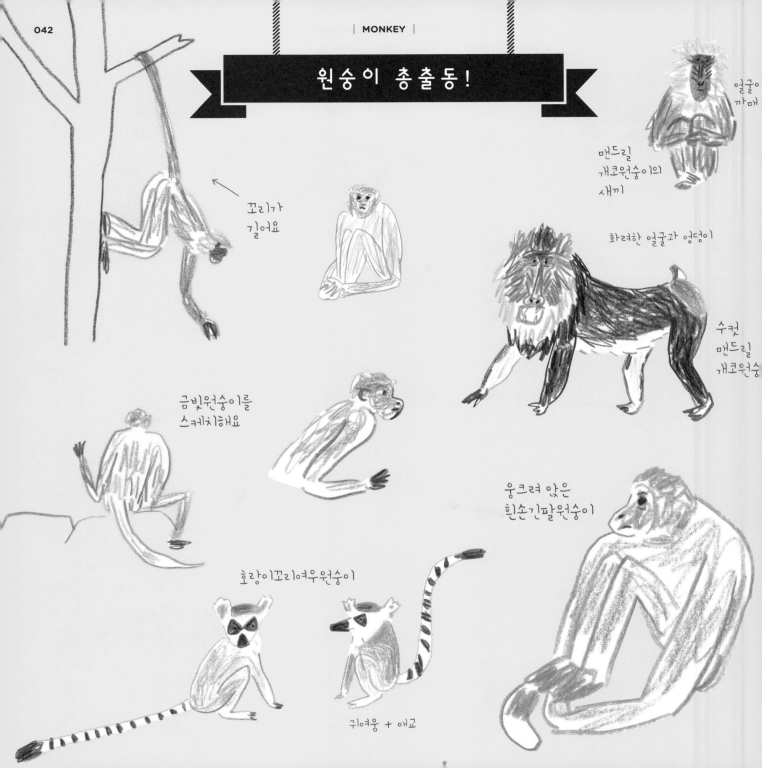

얼굴이 까매

맨드릴 개코원숭이의 새끼

화려한 얼굴과 엉덩이

꼬리가 길어요

수컷 맨드릴 개코원숭

금빛원숭이를 스케치해요

웅크려 앉은 흰손긴팔원숭이

호랑이꼬리여우원숭이

귀여움 + 애교

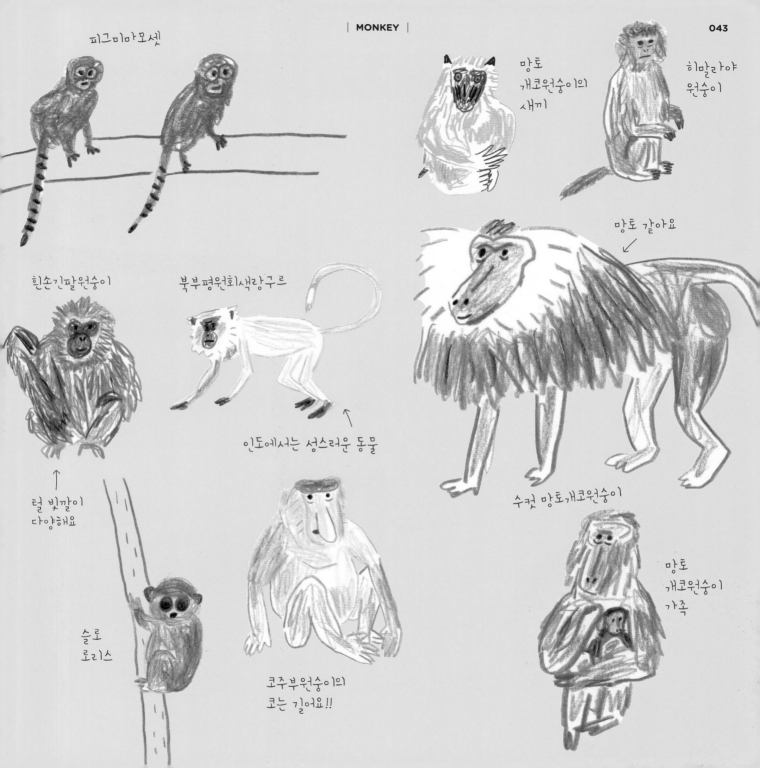

피그미마모셋

망토
개코원숭이의
새끼

히말라야
원숭이

망토 같아요

흰손긴팔원숭이

북부평원회색랑구르

인도에서는 성스러운 동물

수컷 망토개코원숭이

털 빛깔이
다양해요

슬로
로리스

코주부원숭이의
코는 길어요!!

망토
개코원숭이
가족

고 릴 라
GORILLA
영장목 사람과

나이 많은 수컷을 중심으로
무리 지어 생활한다.
보기와 달리 수줍음이 많고
스트레스에 굉장히 약한 편이다.

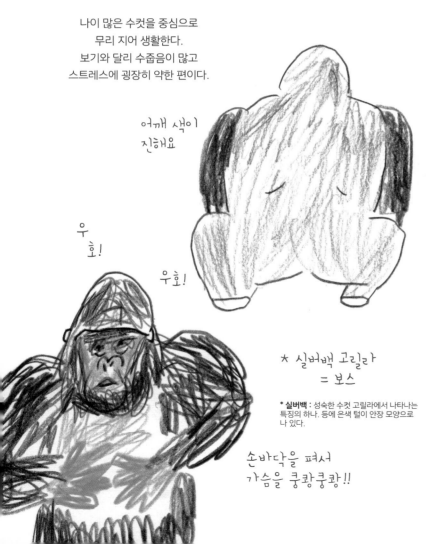

어깨 색이
진해요

우
호!

우호!

* 실버백 고릴라
= 보스

실버백 : 성숙한 수컷 고릴라에서 나타나는
특징의 하나. 등에 은색 털이 안장 모양으로
나 있다.

손바닥을 펴서
가슴을 쿵쾅쿵쾅!!

고릴라 가족

ㄹㄹㄹ

등이 휘어 있어요

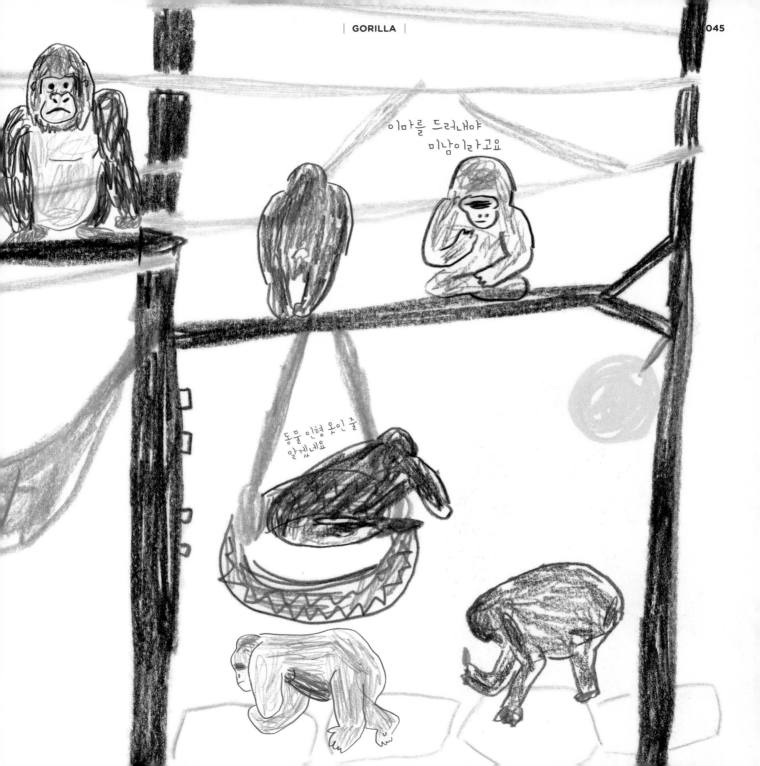

침팬지
CHIMPANZEE

영장목 사람과

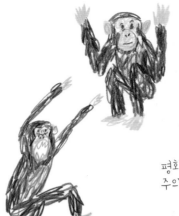

이 침팬지는
'★ 보노보'와
꼭 닮았어요

평화
주의자!

지능이 높고 사람을 흉내 내는 듯한
동작을 하기도 한다. 서로 행동이나 목소리,
표정으로 의사소통을 한다. 공격성이 매우 강하다.

* **보노보** : 피그미침팬지라고
하는데 침팬지보다 몸집이
더 작고 성격도 온순하다.

이런 걸음걸이를
★ 너클 워킹이라고 해요

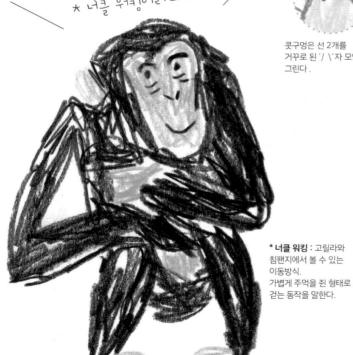

* **너클 워킹** : 고릴라와
침팬지에서 볼 수 있는
이동방식.
가볍게 주먹을 쥔 형태로
걷는 동작을 말한다.

콧구멍은 선 2개를
거꾸로 된 '/ \'자 모양으로
그린다 .

물방울 모양과 위쪽이
잘록한 타원을 그린다.

눈, 코, 입을 그린다. 여기선
주름을 그리는 것이 포인트.

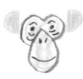

약간 위쪽에 커다란
귀를 그려 넣는다.

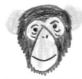

턱이나 볼에도 털을
꼼꼼히 그린다.

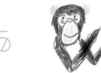

긴 팔을 그리고, 손바닥은
살구색으로 칠한다.

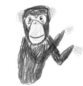

몸통은 머리의 1.5~2배
정도의 길이로 그린다.

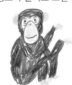

다리는 팔보다 약간 짧게
그리는 것이 포인트다.

오 랑 우 탄
ORANGUTAN

영장목 사람과

말레이어로 '숲에 사는 사람'을 뜻한다.
수컷의 볼에 있는 커다란 주머니(플랜지)는
강한 수컷의 증표. 약한 수컷은 다 자라도
볼 주머니가 커지지 않는다.

강한 수컷의 상징인
볼 주머니가
발달했어요

1 작은 동그라미를
그린다.

2 위쪽에 동그라미를 겹쳐
그리고, 큰 눈을 그린다.

어릴 때는 눈과 입 주변이
살구색이다.

3 한가운데에 2개의 콧구멍을
그리고, 눈과 입을 그린다.

4 눈 주위를 피해 얼굴을
칠한다.

5 눈 아래위에 괄호 모양의
주름을 그려 넣는다.

6 털을 자유롭게 그린다.

7 몸통과 긴 손발을 그린다.
5개의 손가락까지 그리면
완성.

새끼 오랑우탄

털 길이는 제각각이다.

거의
나무
위에서
생활해요

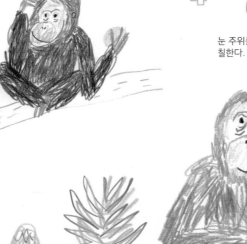

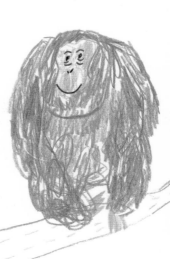

사 슴
DEER

소목 사슴과

수컷은 단단하고 가지를 치는 멋진
뿔을 가지고 있다. 해마다 봄에 뿔갈이를 한다.
어린 사슴에게는 보호색인 얼룩무늬가 있다.

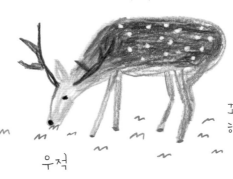

아휴,
냄새!

우적

우적

꼬리는
하얘요

뿔은
피부로
되어
있어요

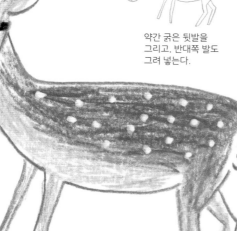

1 귀는 나뭇잎 모양으로,
얼굴은 갸름하게 그린다.

2 양쪽 귀 사이에
올록볼록하게 2개의
뿔을 그린다.

3 등은 완만한 곡선으로,
엉덩이는 폭신폭신한
느낌으로 그린다.

4 얼굴 아래쪽에서 목과
앞발을 한 번에 그린다.

5 약간 굵은 뒷발을
그리고, 반대쪽 발도
그려 넣는다.

6 갈색으로 얼굴, 귀 등을
칠한다.

7 등과 발을 칠한다. 굵은
나뭇가지 모양의 뿔을
그린다.

8 눈, 코를 그려 넣고,
하얀 반점을 그린다.

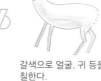

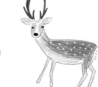

새끼 사슴을
폰(FAWN)
이라고 해요

뿔은 갈라진 나뭇가지처럼 그린다.
크고 작은 모양을 살리면서
3~5개 정도로 나눈다.

아이, 졸려!

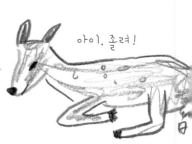

순 록
REINDEER

소목 사슴과

사슴과 중에서 드물게 암수 모두 뿔이 있다.
수컷의 뿔이 암컷보다 크고 화려하다.
겨울에는 털 빛깔이 약간 하얘진다.

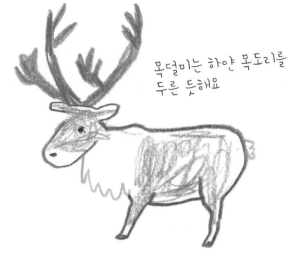

목덜미는 하얀 목도리를
두른 듯해요

굉장한 뿔이에요!

 나뭇잎 모양의 귀와
모서리가 둥근 사각형의
얼굴을 그린다.

② 처진 가슴털은
물결선으로 그린다.

③ 어깨에서 살짝
올라가는 듯한 등과
짧은 꼬리를 그린다.

④ 가슴털 밑으로 앞발을
내밀듯이 그린다.

 뒷발은 조금 굵게
그린다.

 엇갈려서 반대쪽 발을
그린다.

 커다란 뿔, 눈, 코, 입을
그린다.

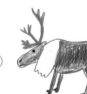 가슴털만 남겨두고 진한
갈색으로 전체를 칠한다.
발굽은 더 진하게 칠한다.

Merry Christmas!!!

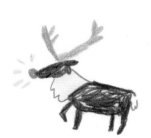

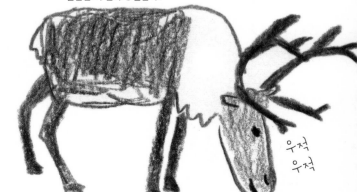

우적
우적

양
SHEEP
소목 솟과

부드럽고 곱슬곱슬한 털로 뒤덮여 있다.
옛날부터 가축화된 동물이다. 성질은 온순하다.
풀을 뜯어먹으며 무리 지어 산다.

바르바리양(바바리양)

무플런

양의
조상으로
알려져
있어요

링컨

메리노

코리데일

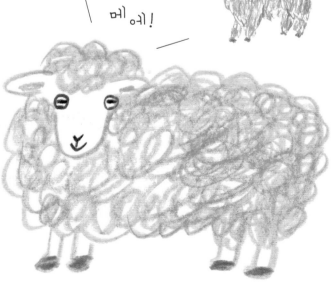

메에!

서퍽

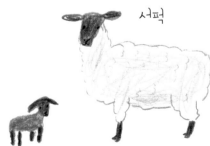

1 나뭇잎 모양의 귀와
갸름한 얼굴을 그린다.

2 귀와 귀 사이에
물결선을 그린다.

3 물결선으로 얼굴
주위를 둘러싼다.

4 반대쪽 뒷발도
물결선으로 몽글몽글한
느낌을 살려 그린다.

5 가느다란 앞뒷발을
그려 넣는다.

6 발끝에 발굽을 살짝
그린다.

7 얼굴만 남겨두고 연한
갈색으로 전체를 빙글빙글
자유롭게 칠한다.

8 특징 있는 눈, 코, 입을
그려 넣는다.

동그라미 안에 굵은 가로선을
넣으면 진짜 같은 눈 완성.
검은 동그라미를 넣으면
귀여운 눈 완성.

염소
GOAT
소목 솟과

개 다음으로 오래된 가축 중 하나다.
꼬리 밑에서 독특한 냄새가 나고,
턱 밑에 수염이 있다.

먹보

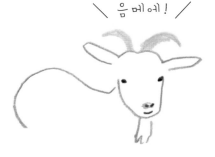

\ 음 메 에 ! /

종이를
우적우적

짧고
팽팽한
꼬리

배불리
실컷 먹었어요

1 나뭇잎 모양의 귀와
갸름한 얼굴을 그린다.

2 턱 밑에 아래쪽이 톱니
모양인 수염을 그린다.

3 귀의 안쪽, 코 주위를
연한 분홍색으로 칠한다.

4 양옆에 작은 눈을 그린다.
코와 입을 그려 넣는다.

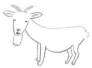

5 양쪽 귀 사이에
바깥쪽으로 향한 뿔을
그려 넣는다.

6 몸은 동그스름하게
그린다. 배는 볼록하다.

엉덩이는 복슬복슬한 털이므로
여러 개의 짧은 선으로 그린다.

7 눈 주위에 선을 그려
넣는다.

눈은 양과 같은 방법으로
그린다. 이건 진짜 같은 눈.

닮은꼴이지만 다른 동물

—

알 파 카
ALPACA
소목 낙타과

라 마
LLAMA
소목 낙타과

—

알파카는 라마보다 몸집이 작다.
성격도 달라 라마는 사람을 잘 따르지만,
알파카는 경계심이 강하다.

ALPACA

알 파 카

화나면 침을 뱉는
습관이 있어요

아휴,
냄새!

빙글빙글 돌려
복슬복슬한
느낌 UP!!

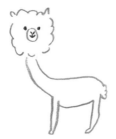

털 커트 후의 모습,
너무 충격적이에요!

알파카
털은
최고급품!

눈에는 긴 속눈썹이 있으므로
선으로 촘촘히 그린다.

1

귀는 살짝 세워 그리고,
그 사이를 물결선으로
연결한다.

2

양쪽 귀 끝에서
아래쪽으로 물결선을
그린다.

3

물결선으로 긴 목, 짧은
다리, 몸통의 털을 다
그린다.

4

털 밑에 가느다란 발을
그린다. 연한 색으로
얼굴을 칠한다.

5

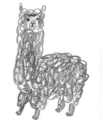

얼굴은 남겨두고 몸
전체를 빙글빙글 돌려
칠하면 완성.

1

모서리가 둥근 삼각형 얼굴에 바나나 같은 귀를 그린다.

알파카와는 전혀 다른 귀 모양. 안으로 휜 듯한 길고 가느다란 모양이 특징이다.

라 마

세로로 쓱쓱 그은 선

2

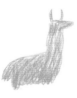

긴 목은 굵게 그린다.

긴 속눈썹, 초롱초롱한 눈

3

부드러운 선으로 등부터 엉덩이까지 칠한다.

4

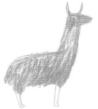

가느다란 다리를 그려 넣는다.

5

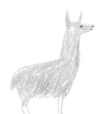

눈, 코, 입, 발굽을 그려 넣는다.

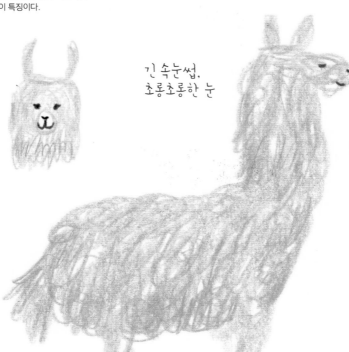

짐 나르기가 특기예요

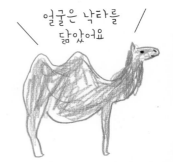

얼굴은 낙타를 닮았어요

소
COW
소목 솟과

일찍부터 가축화된 동물이다.
하루에 8시간 이상씩, 한 번에 70kg의 풀을
뜯어먹는다. 먹는 시간 이외에는
되새김질을 하거나 휴식을 취한다.

★ 홀스타인

* **홀스타인** : 우유를 짜내는 소.

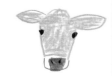

1 귀는 나뭇잎 모양 2개를 그려 연결한다.

5 이마에 털을 그려 넣고, 코 주위를 칠한다.

2 얼굴은 길쭉하게 그린다. 코 주위는 다른 색으로 그린다.

6 등은 완만한 곡선으로 그린다. 앞뒷발을 그린다.

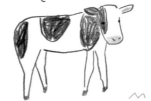

3 눈은 얼굴 가장자리에 있으므로 양끝에 그린다.

7 꼬리 끝의 털과 발굽을 그려 넣는다.

4 코 주위는 남겨두고 색을 칠한다.

8 몸 전체를 칠한다. 배와 다리 부분은 하얀색이 남아 있어도 상관없다.

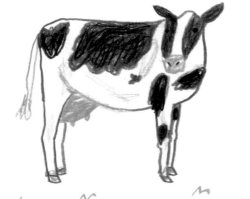

★ 사가소

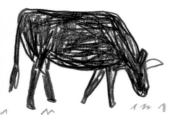

* **사가소** : 일본 사가 현의 소.

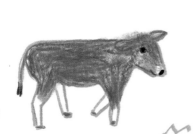

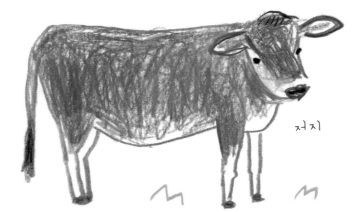
저지

소 총출동!

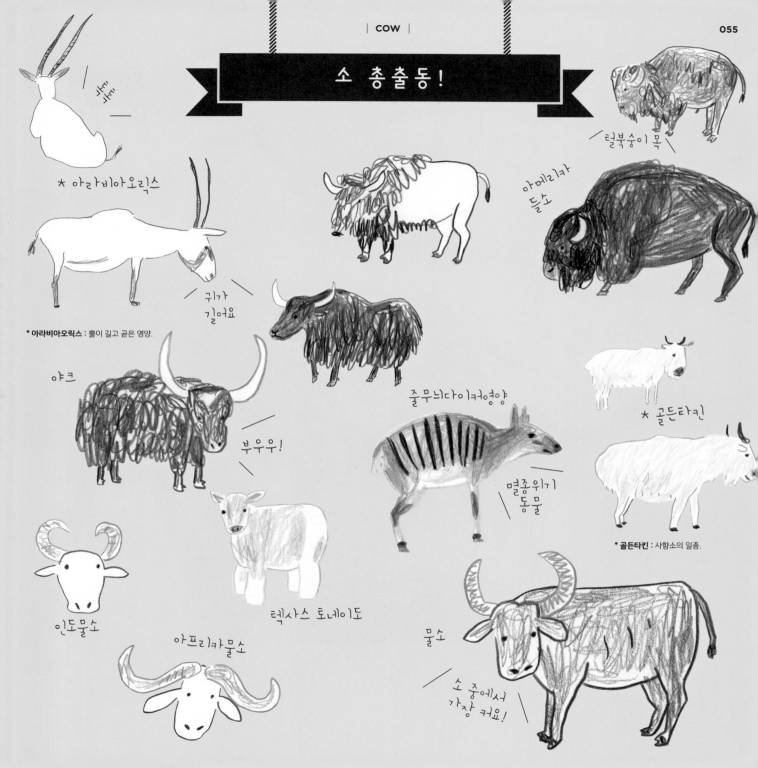

* 아라비아오릭스

가가

털북숭이 목

아메리카
들소

귀가
길어요

* **아라비아오릭스** : 뿔이 길고 곧은 영양.

야크

부우우!

줄무늬다이커영양

* 골든타킨

멸종위기
동물

* **골든타킨** : 사향소의 일종.

인도물소

텍사스 토네이도

아프리카물소

물소

소 중에서
가장 커요!

말
HORSE
말목 말과

얼굴과 목이 길다.
목덜미에 난 갈기와 긴 꼬리가 특징이다.
기억력이 뛰어나 사람의 애정을 느낄 줄 알고,
주인을 잘 따른다.

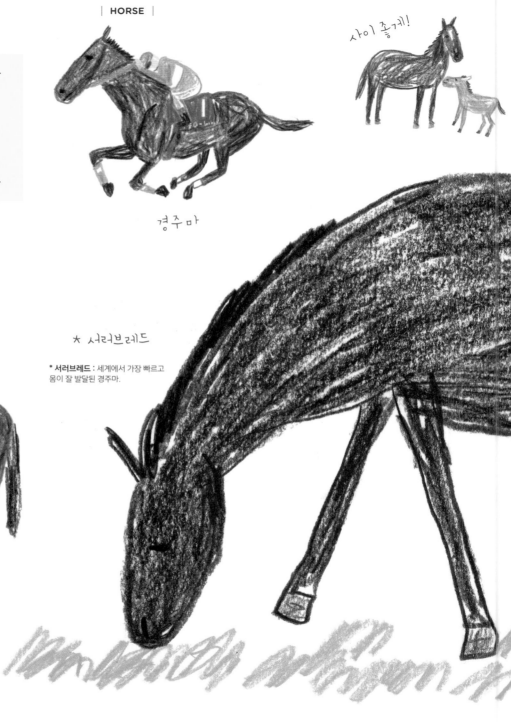

사이 좋게!

경주마

★ 서러브레드

*** 서러브레드** : 세계에서 가장 빠르고
몸이 잘 발달된 경주마.

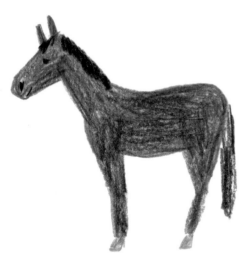

탄력 있는 근육

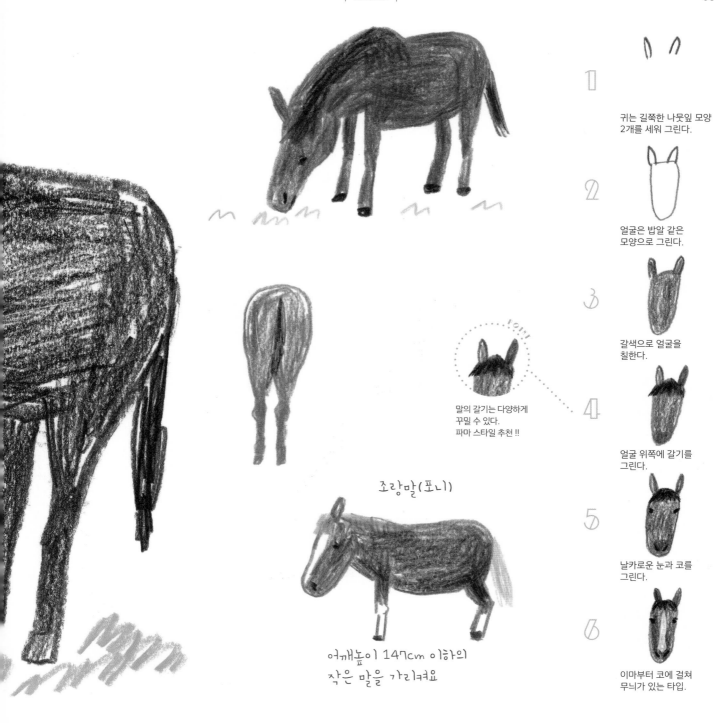

1

귀는 길쭉한 나뭇잎 모양
2개를 세워 그린다.

2

얼굴은 밥알 같은
모양으로 그린다.

3

갈색으로 얼굴을
칠한다.

4

얼굴 위쪽에 갈기를
그린다.

말의 갈기는 다양하게
꾸밀 수 있다.
파마 스타일 추천 !!

5

날카로운 눈과 코를
그린다.

6

이마부터 코에 걸쳐
무늬가 있는 타입.

조랑말(포니)

어깨높이 147cm 이하의
작은 말을 가리켜요

북방족제비
MUSTELA ERMINEA
식육목 족제빗과

여름털은 회갈색에 군데군데 담색이 섞여 있고,
겨울털은 온통 하얗고 꼬리 끝만 까맣다.
별명은 흰담비, 산족제비.

불쑥!

눈을 땡글땡글하게 그리면
귀여움이 한가득!

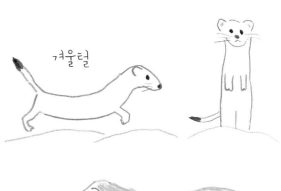

겨울털

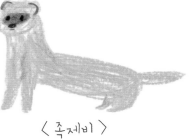
〈 노란담비 〉

코끝이
길어요

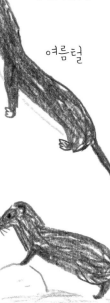
여름털

〈 족제비 〉

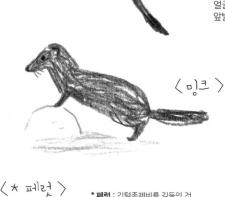

〈 * 페럿 〉

〈 밍크 〉

* 페럿 : 긴털족제비를 길들인 것
으로 애완동물이나 가축용으로만
사육한다.

① 동그란 귀를 그리고,
양쪽 귀를 선으로
연결한다.

② 얼굴 모양은 완만한 'U'
자로 그린다.

③ 동그랗고 큰 눈을 그린다.
코는 약간 찌그러진
동그라미로 그린다.

④ 얼굴 밑으로 살짝 굽은
앞발을 그린다.

⑤ 등은 길고 완만한
곡선으로 그린다.

⑥ 배는 홀쭉한 느낌으로
그린다.

⑦ 가늘고 긴 꼬리를
그린다.

⑧ 수염을 그린다.
검은색이나 진한 갈색으로
꼬리 끝을 칠하면 완성.

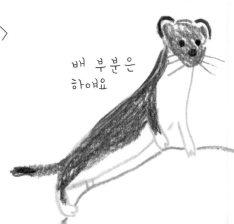
배 부분은
하얘요

당 나 귀

DONKEY

말목 말과

귀가 길고, 꼬리 끝에 긴 술이 달려 있다.
기질이 온순하고 체력이 좋아 힘든 노동과
거친 음식에도 잘 견딘다.

길고 쫑긋한 귀

털 빛깔은
다양해요

입과 배 주변이
하얀색인 것이 포인트예요

말보다 긴
꼬리 끝에는
술 모양의
긴 털!

쫑긋한 귀를 길게
그린다.

모서리가 둥근 사각
모양으로 얼굴을 그린다.

곡선으로 등과 둥그스름한
엉덩이를 그린다.

가슴은 약간 볼록하게
그린다.

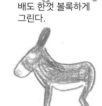

짧은 앞뒷발을 그려
넣는다.

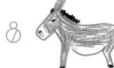

배도 한껏 볼록하게
그린다.

코 주위와 배를 하얗게
남겨두고 전체를 회색이나
갈색으로 칠한다.

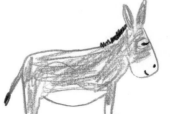

삐죽삐죽한 갈기와
얼굴을 그리면 완성.

말보다 갈기가 짧다.
짧은 선을 여러 번
겹쳐서 그린다.

방긋
웃지요

기 린
GIRAFFE

소목 기린과

긴 목과 다리를 가지고 있으며
몸길이는 6m 정도 된다.
암수 모두 피부로 뒤덮인 뿔이 있다.
하루 수면 시간이 20~60분 정도밖에 안 된다.

그물무늬기린

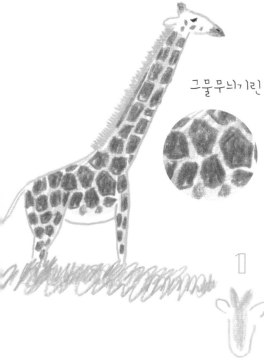

로스차일드기린

무릎
아래는
하얘요

마사이기린

삐죽삐죽
별 모양

무늬는 자유롭게 그려 넣는다.
얼굴 주변과 다리 윗부분도
놓치지 않고 그려 넣는다.

5

진한 갈색으로 무늬와
보들보들한 갈기를
그려 넣는다.

4

배 부분은 하얗게
남겨둔다.

3

긴 목을 그린다. 배는
볼록하다.

2

눈과 코를 그린다. 뿔
끝은 동그랗다.

1

귀는 나뭇잎 모양으로,
얼굴은 갸름하게 그린다.
노란색으로 콧날에서
뿔까지 'Y'자 모양으로
칠한다.

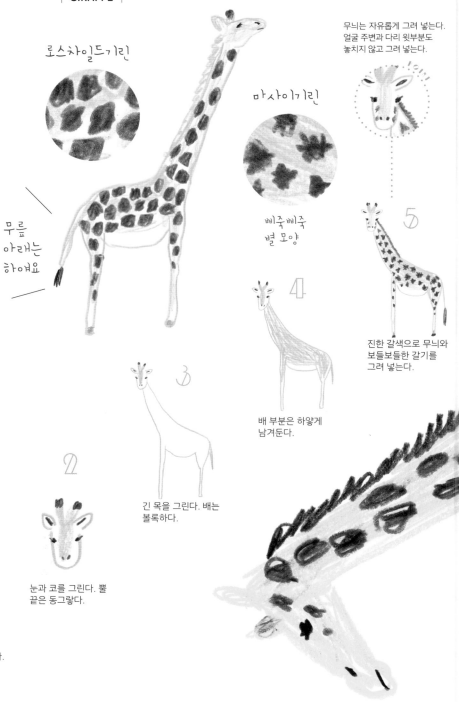

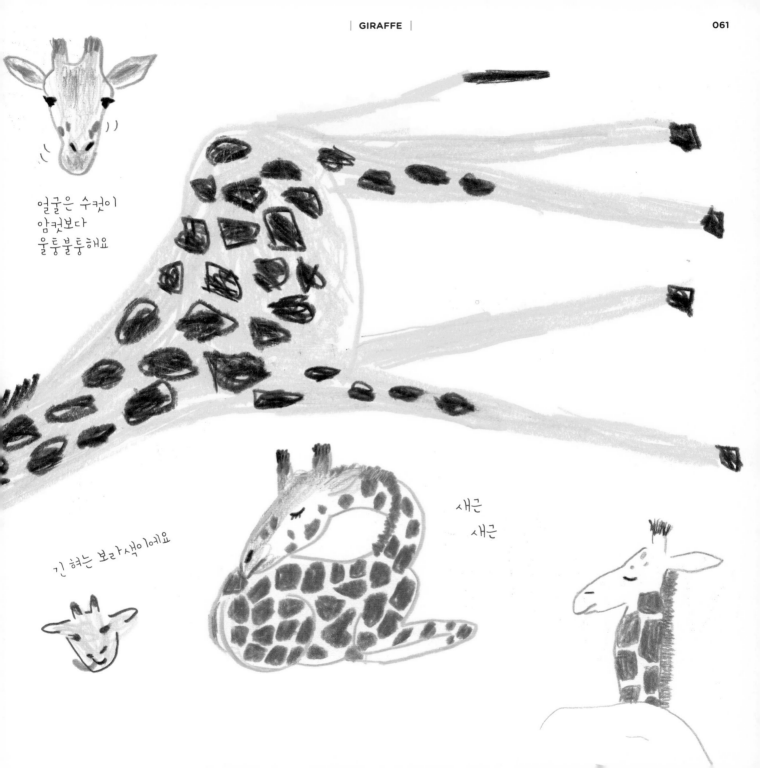

얼굴은 수컷이
암컷보다
울퉁불퉁해요

긴 혀는 보라색이에요

새근

새근

얼룩말

ZEBRA

말목 말과

말보다 당나귀와 비슷하다.
갈기가 짧고 빳빳한 편이다.
몸의 줄무늬와 줄무늬 사이에
연한 줄무늬가 있는 얼룩말도 있다.

갈색 얼룩말도
있어요

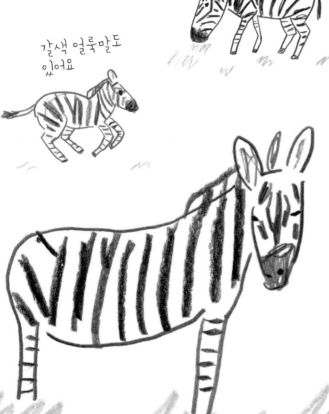

채프먼얼룩말의
엉덩이

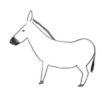

1

쫑긋한 귀와 사각
모양의 얼굴을 그린다.

2

등은 굽은 곡선으로,
엉덩이는 둥글고
매끈하게 그린다.

3

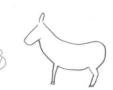

가슴은 살짝만
곡선으로, 배는
통통하게 그린다.

4

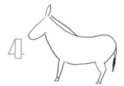

등에는 갈기를 그린다.
엉덩이에는 끝이
검은색인 꼬리를 그린다.

5

검은색으로 코 주위와
갈기 끝을 칠한다.

6

먼저 얼굴부터 무늬를
그리기 시작한다.

7

앞다리의 시작 부분은
'ㅅ'자 모양으로 그린다.

줄무늬는 갈기에도
있으므로 선을 그릴 때
함께 그려준다.

8

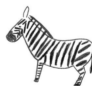

엉덩이 주위에
대각선으로 무늬를
넣어 주면 완성.

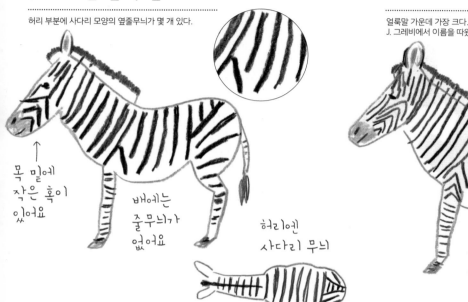

MOUNTAIN ZEBRA

산얼룩말

허리 부분에 사다리 모양의 옆줄무늬가 몇 개 있다.

목 밑에
작은 혹이
있어요

배에는
줄무늬가
없어요

허리엔
사다리 무늬

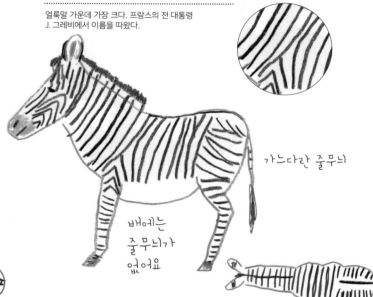

GRAVY'S ZEBRA

그 레 비 얼 룩 말

얼룩말 가운데 가장 크다. 프랑스의 전 대통령
J. 그레비에서 이름을 따왔다.

가느다란 줄무늬

배에는
줄무늬가
없어요

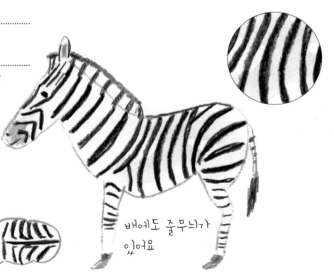

COMMON ZEBRA

사 바 나 얼 룩 말

그냥 얼룩말이라고도 한다. 배 부분까지 줄무늬가
있는 것이 특징이다.

배에도 줄무늬가
있어요

채프먼얼룩말은
사바나얼룩말의 한 종류예요

몸통이나 엉덩이 주변의 줄무늬와
줄무늬 사이에 회색의
연한 줄무늬가 있어요

농장 동물 총출동!

메에

음머

메에

꼬꼬댁꼬꼬

히이잉

꿀꿀

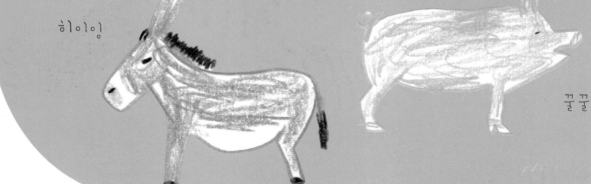

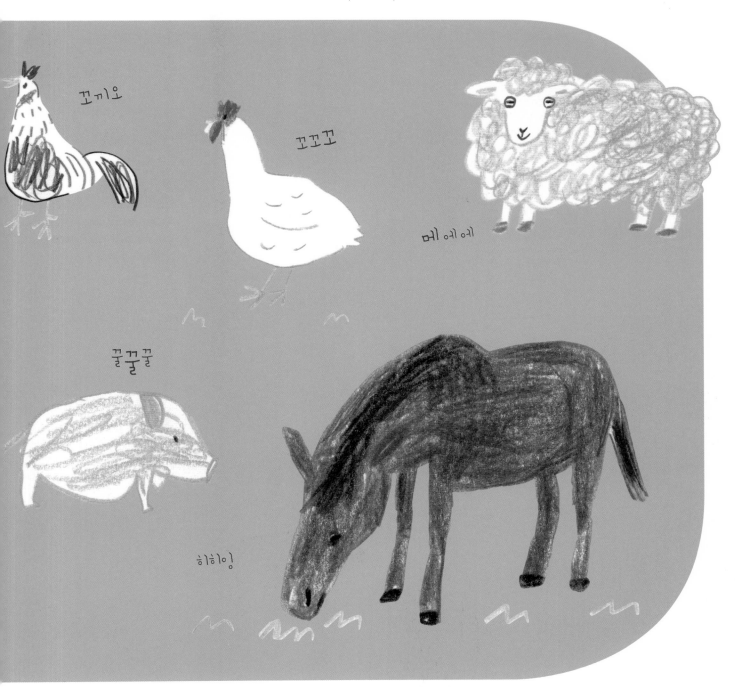

꼬끼오

꼬꼬꼬

메에에

꿀꿀꿀

히히잉

말레이맥

MALAYAN TAPIR

말목 맥과

코와 윗입술이 약간 길게 튀어나와 있다.
숲의 물가에서 살고, 야행성이다.
천적이 공격해 오면 물속으로 도망친다.

동글동글 엉덩이

1 긴 코는 한껏 아래로 굽은 곡선으로 특징을 잡아 그린다.

2 입은 코의 중간쯤에서 곡선으로 그린다.

3 등은 완만하게, 꼬리는 살짝 짧게 그린다.

4 다리는 짧게 그린다. 뒤꿈치도 놓치지 않고 그린다.

5 부드러운 곡선으로 뒷다리와 꼬리를 연결한다.

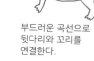

6 몸 전체를 3부분으로 나누듯이 선을 긋는다.

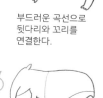

7 그 중 상반신과 하반신은 검은색으로 칠한다.

8 작고 동그란 눈을 그리면 완성.

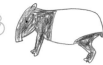

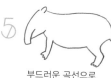

위에서 본 모습

짧은 꼬리는 검은색.

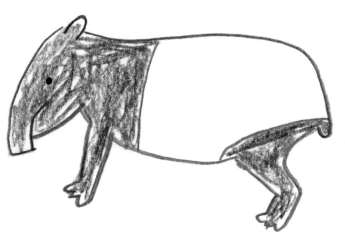

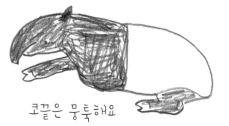

코끝은 뭉툭해요

↑
아메리카맥
갈기가 있어요

사람의 꿈을
먹고 사는 ★맥

* 맥 : 악몽을 먹고 사는 신기한
동물이라고 알려져 있다.

수 달
OTTER
식육목 족제빗과

발가락 사이에 물갈퀴가 있어 헤엄치기에 편하다.
물이 있는 환경을 좋아한다.
우리나라에서는 천연기념물이면서
멸종위기동물로 보호받고 있다.

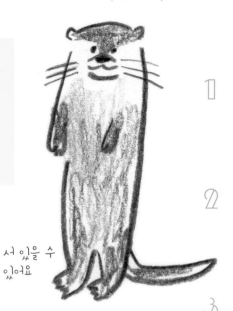

서 있을 수
있어요

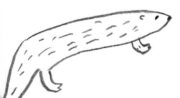

배 부분은
하얘요

앞에서 보면 납작한 얼굴

1 작은 귀 2개를
곡선으로 연결한다.

2 짧은 앞발을 그리고,
발끝을 5개로 나눈다.

3 배는 약간 볼록하게,
몸은 길쭉하게 그린다.

4 앞발과 비슷하게
뒷발도 짧게 그린다.

5 납작한 턱을 그리고,
꼬리도 길게 그린다.

6 코는 옆으로 찌그러진
동그라미 모양으로
크게 그린다.

코도 입도 옆으로 길게
그리는 것이 포인트.

7 갈색으로 이마와 몸을
칠한다. 목 주위는
하얗게 남겨둔다.

눈 주위를 피해 역삼각형으로
이마에서 코까지 칠한다.

재빨리 헤엄쳐요

빨라요, 빨라!!

다람쥐
SQUIRREL

쥐목 다람쥣과

다람쥐는 가을 내내 먹이를 모아 저장해두고
겨울잠을 잔다. 겨울잠을 안 자는 청서(청설모)는
추운 겨울을 나기 위해 겨울털로 털갈이를 하고,
숲을 돌아다니며 먹이를 찾는다.

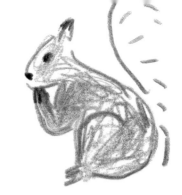

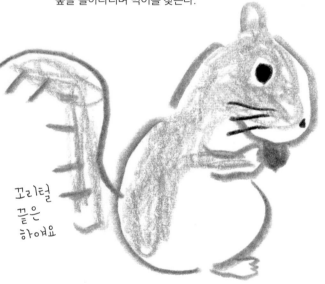

꼬리털
끝은
하얘요

1
귀는 타원형으로
그린다.

2
조금 튀어나온 듯한
둥근 얼굴을 그린다.

3
등에서 엉덩이까지
둥글게 그린다.

4
한껏 굽은 곡선으로
풍성한 꼬리를 표현한다.

5
갈색으로 얼굴, 앞발,
등 주변을 칠한다.

6
푹신푹신한 꼬리
안쪽은 선으로 그린다.

가슴에서 배까지 짧은 선으로
털의 결을 표현하는 것도 좋다.

7

꼬리는 살짝 색을 넣어
풍성함을 더한다.

8

눈, 코, 수염, 발을 그려
넣는다. 취향대로 나무
열매까지 그리면 완성.

다람쥐 총출동!

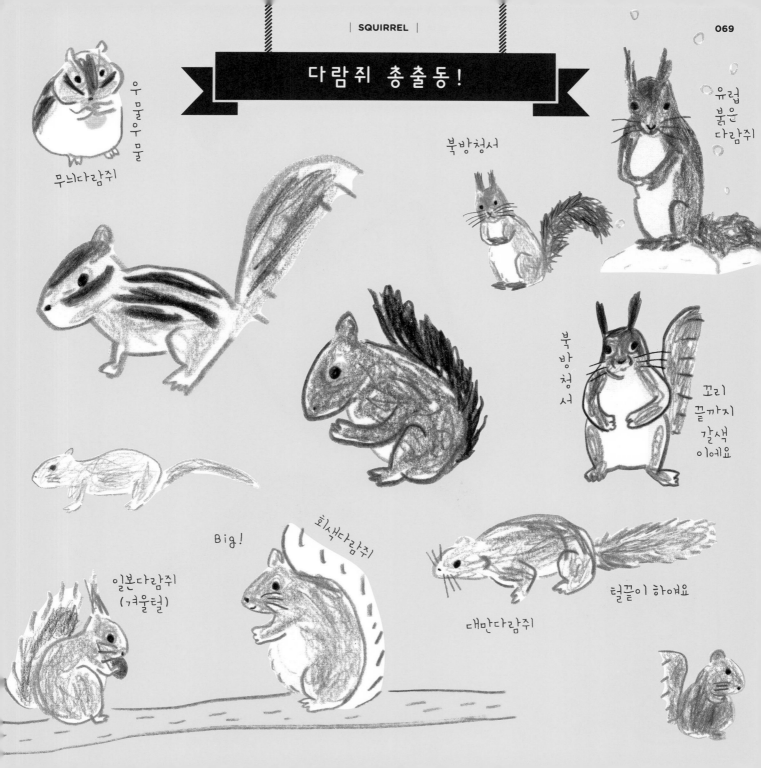

우물우물
무늬다람쥐

유럽붉은다람쥐

북방청서

북방청서

꼬리
끝까지
갈색
이에요

Big!

회색다람쥐

일본다람쥐
(겨울털)

대만다람쥐

털끝이 하얘요

날다람쥐
GIANT FLYING SQUIRREL
쥐목 다람쥣과

하늘다람쥐
FLYING SQUIRREL
쥐목 다람쥣과

날다람쥐는 하늘다람쥐보다 훨씬 크다.
익막을 펼쳐서 하늘을 나는데,
보통 날다람쥐는 100m, 하늘다람쥐는
20~30m 정도를 날 수 있다.

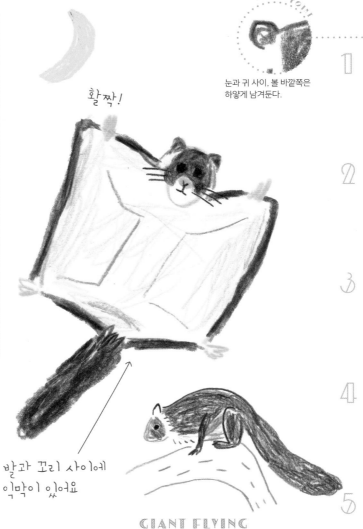

활짝!

발과 꼬리 사이에
익막이 있어요

GIANT FLYING SQUIRREL
날다람쥐

익막은 펼치면 신문지 한 면만 한 크기다.
발과 꼬리 사이에도 익막이 있다.

눈과 귀 사이, 볼 바깥쪽은
하얗게 남겨둔다.

1
얼굴은 둥그스름하게
그리고, 중심을
갈색으로 칠한다.

2
눈, 코, 입, 수염을 그려
넣는다.

3
양쪽으로 살짝 들어간
곡선을 그린다.

4
꼬리는 길게 특징을 잡아
그린다.

5
윤곽을 따라 바깥쪽
털을 칠한다.
이때 발 부분은 칠하지
않고 남겨둔다.

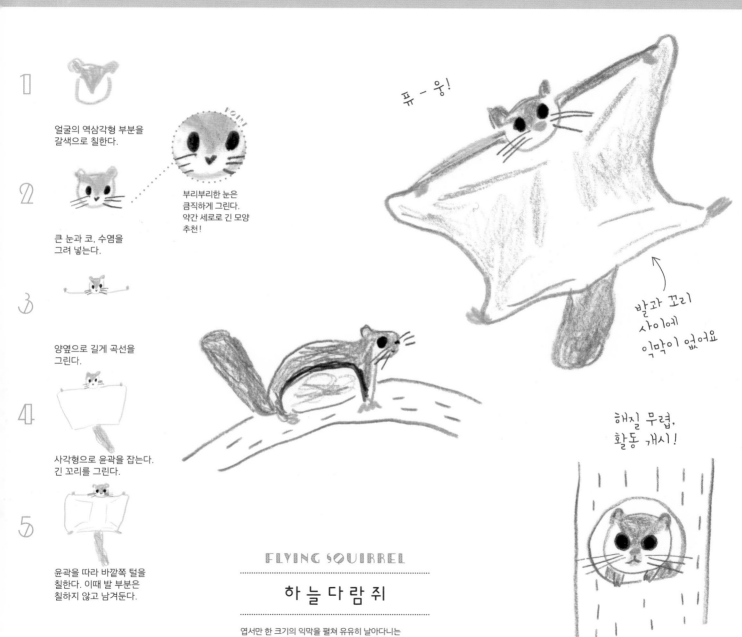

1
얼굴의 역삼각형 부분을
갈색으로 칠한다.

2
큰 눈과 코, 수염을
그려 넣는다.

POINT
부리부리한 눈은
큼직하게 그린다.
약간 세로로 긴 모양
추천!

3

양옆으로 길게 곡선을
그린다.

4
사각형으로 윤곽을 잡는다.
긴 꼬리를 그린다.

5
윤곽을 따라 바깥쪽 털을
칠한다. 이때 발 부분은
칠하지 않고 남겨둔다.

퓨 - 웅!

발과 꼬리
사이에
익막이 없어요

해질 무렵,
활동 개시!

FLYING SQUIRREL

하 늘 다 람 쥐

엽서만 한 크기의 익막을 펼쳐 유유히 날아다니는
모습이 손수건 같아 보인다.

오스트레일리아에 사는 동물

웜뱃

포섬

코알라

가시두더지

오리너구리

캥거루

★ 쿼카

*쿼카 : 캥거루과의 작은 동물.

코알라

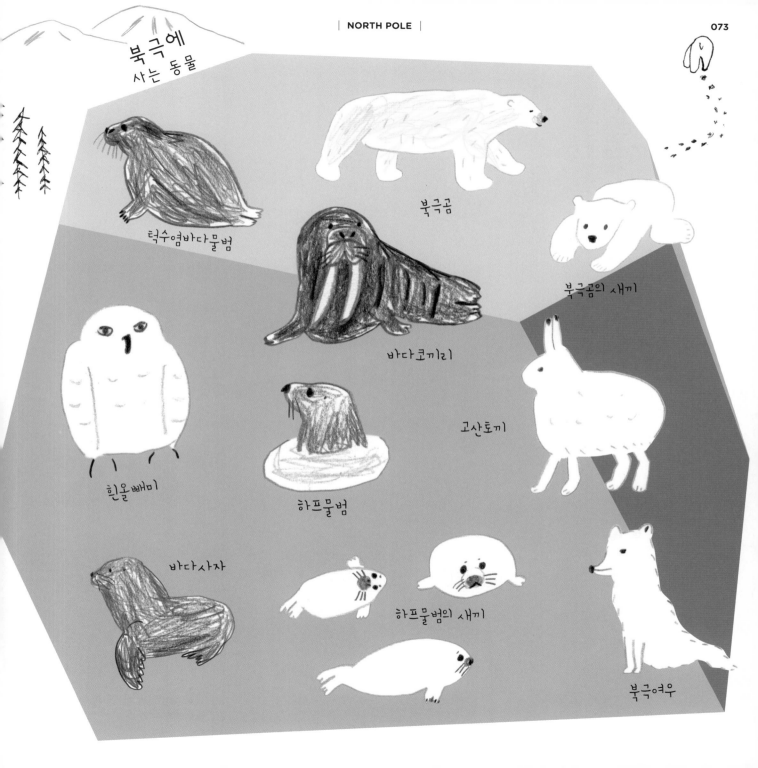

북극에
사는 동물

턱수염바다물범

북극곰

북극곰의 새끼

바다코끼리

흰올빼미

하프물범

고산토끼

바다사자

하프물범의 새끼

북극여우

코뿔소
RHINOCEROS
말목 코뿔솟과

동물 가운데 피부가 가장 단단하다.
머리에는 피부가 각질화되어 생긴
뿔 1~2개가 있다. 뿔을 얻기 위한 밀렵으로
개체 수가 줄어 심각한 멸종 위기에 놓여 있다.

열대우림에 살고 있어요

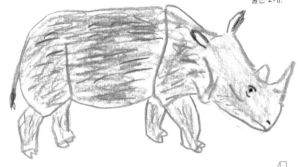

수 마 트 라 코 뿔 소

코뿔소 가운데 가장 작다. 절벽 오르기와 수영이 특기다.
뿔은 2개.

검은코뿔소 가족

윗입술은 날카롭고 튀어나온
듯한 모양이다. 흰코뿔소의
입은 납작하게 그린다.

4

등은 어깨 부분에서
솟아오르는 듯한
곡선으로 그린다.

3

큰 콧구멍이 특징이다.
눈은 한가운데에 그린다.

2

이마 한가운데에 작은
삼각뿔을 그려 넣는다.

1

끝이 뾰족한 귀와 한껏
치켜 올라간 뿔을 그린다.

5

굵은 다리를 그린다.
발굽도 약간 넓게 그린다.

6

배는 사각형을 그리듯이
그린다. 선은 일부러
남겨둔다.

회색이나 연한 갈색으로
전체를 칠한다.

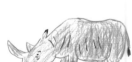

7

눈과 코 주변, 몸
구석구석에 주름을 그려
넣는다. 귀 끝에는 털을
그린다.

8

털이 있는 코뿔소의 귀 끝.
잊지 않고 갈색으로 귀 끝을
칠하면 완성.

CREAT INDIAN
RHINOCEROS

인도코뿔소

몸 빛깔은 약간 진한 회색이다. 피부에는 느슨한 모양의 주름이 많아 갑옷처럼 보인다. 뿔은 1개.

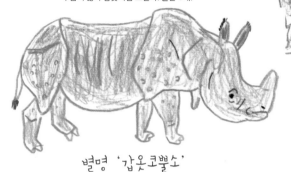

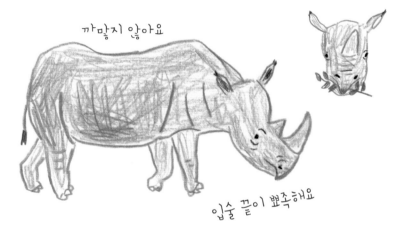

별명 '갑옷코뿔소'

BLACK RHINOCEROS

검은코뿔소

몸 빛깔은 검은색보다는 암회색에 가깝다. 뿔은 2개.

까맣지 않아요

입술 끝이 뾰족해요

JAVAN RHINOCEROS

자바코뿔소

인도코뿔소보다 몸집이 작다. 갑옷 모양의 주름이 있다.
뿔은 1개.

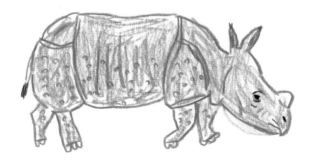

암컷은 뿔이 없는
경우가 많아요

WHITE RHINOCEROS

흰코뿔소

몸집이 크고 몸 빛깔은 연한 회색이다. 뿔 길이가
1m 이상인 경우도 있다. 뿔은 2개.

하얗지 않아요

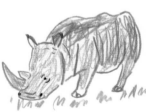

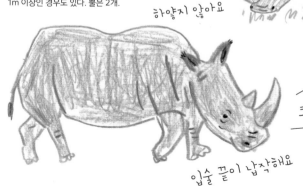

크아아앙!

입술 끝이 납작해요

미 어 캣
MEERKAT

식육목 몽구스과

무리를 지어 집단 생활을 하고,
역할 분담이나 협동 생활을 하는 등
사회성이 높다. 적을 경계하며 똑바로 서서
망을 보는 것으로 유명하다.

두 발로 서서
햇볕을 쬐기도 하고
주위를 살피기도 해요

1 다소곳이 앞으로 모은
듯한 앞발과 4개의
발가락을 그린다.

4 갈색으로 몸 전체를
칠한다.

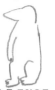

2 몸은 통 모양으로
길쭉하고 가는 편이다.
발은 다부지게 그린다.

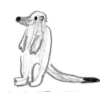

5 눈, 코, 귀를 그린다.
꼬리 끝은 검은색으로
칠한다.

3 몸을 지탱하기 위한
꼬리는 바닥에 닿아 있다.

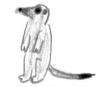

6 눈과 코 주위도
검은색으로 칠한다.
수염을 그려 넣는다.

눈 주위를 살짝 연한 색으로
칠해서 눈의 색과 구별한다.

등에
검은색
가로줄
무늬가
있어요

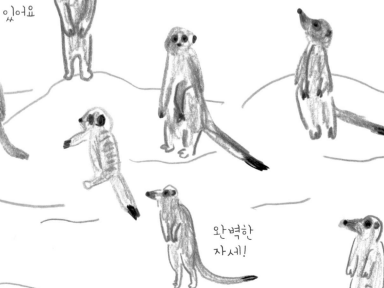

완벽한
자세!

프 레 리 도 그

PRAIRIE DOG

쥐목 다람쥣과

몸집이 통통하고 다리가 짧다.
많을 때는 수천 마리가 무리를 지어
땅굴을 파고 산다. 울음소리가 개와 비슷하여
도그라는 이름이 붙었다.

1

머리는 둥근 산처럼
그린다.

2

귀는 작고 튀지 않게
그린다.

3

앞발은 앞으로 다소곳이
모으듯 그린다.

4

등은 부드러운 곡선으로
길게 늘이듯이 그린다.

5

뒷발은 아주 짧게 그린다.
꼬리도 살짝 그린다.

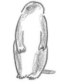

6

몸 바깥쪽은 갈색으로
칠한다.

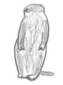

7

몸 안쪽은 연한 갈색으로
칠한다.

8

눈, 코를 그려 넣는다.
발톱은 진한 갈색으로
칠한다.

살짝 올라간 듯한
눈매 추천. 코는
역삼각형이다.

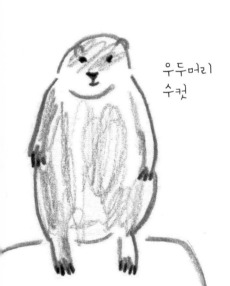

우두머리
수컷

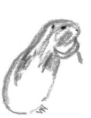

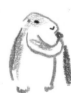
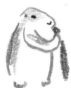

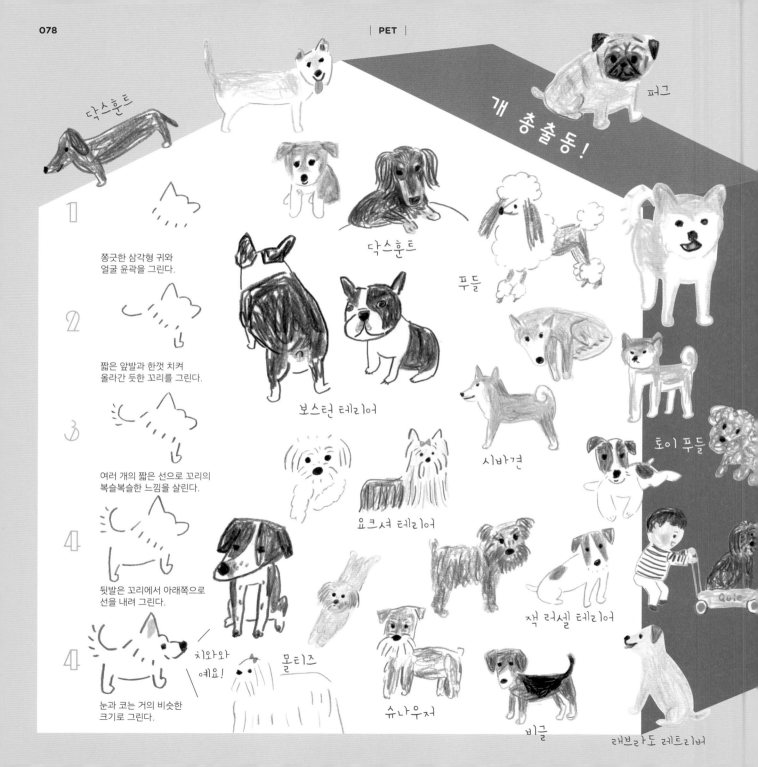

닥스훈트

개 총출동!

퍼그

1 쫑긋한 삼각형 귀와 얼굴 윤곽을 그린다.

2 짧은 앞발과 한껏 치켜 올라간 듯한 꼬리를 그린다.

닥스훈트

푸들

3 여러 개의 짧은 선으로 꼬리의 복슬복슬한 느낌을 살린다.

보스턴 테리어

시바견

토이 푸들

4 뒷발은 꼬리에서 아래쪽으로 선을 내려 그린다.

요크셔 테리어

4 눈과 코는 거의 비슷한 크기로 그린다.

치와와 예요!

몰티즈

잭 러셀 테리어

슈나우저

비글

래브라도 레트리버

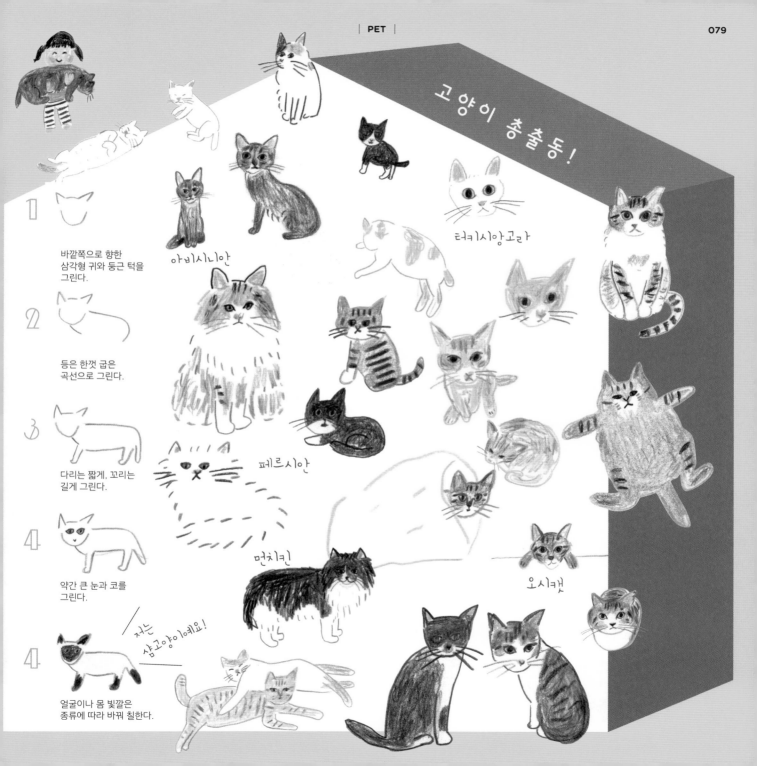

고양이 총출동!

1

바깥쪽으로 향한
삼각형 귀와 둥근 턱을
그린다.

2

등은 한껏 굽은
곡선으로 그린다.

3

다리는 짧게, 꼬리는
길게 그린다.

4

약간 큰 눈과 코를
그린다.

4

저는
샴고양이예요!

얼굴이나 몸 빛깔은
종류에 따라 바꿔 칠한다.

아비시니안

터키시앙고라

페르시안

먼치킨

오시캣

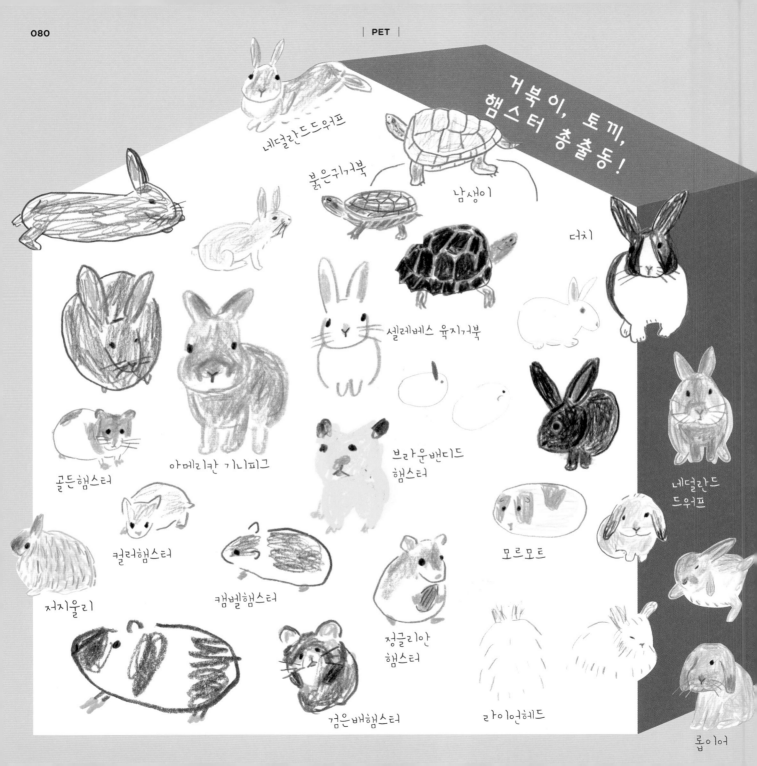

거북이, 토끼, 햄스터 총출동!

네덜란드드워프

붉은귀거북

남생이

더치

셀레베스 육지거북

브라운밴디드 햄스터

네덜란드 드워프

골든햄스터

아메리칸 기니피그

모르모트

컬러햄스터

캠벨햄스터

저지울리

정글리안 햄스터

검은배햄스터

라이언헤드

롭이어

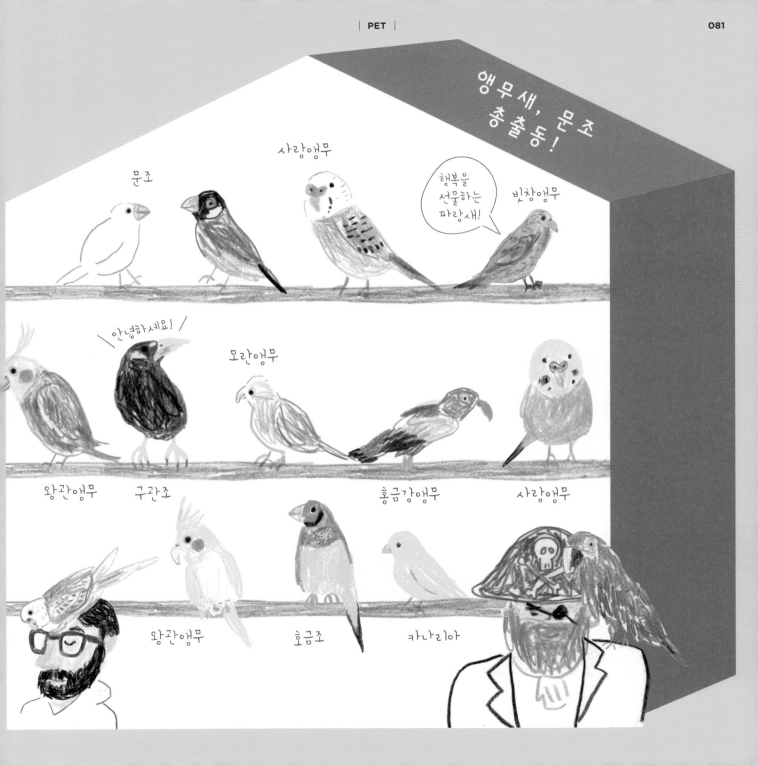

비 버

BEAVER

쥐목 비버과

수영과 잠수가 특기다.
암수 한 쌍과 새끼들로 가족을 이루어 살며
생활을 위해 주위 환경을 바꾸는 습성이
사람과 비슷하다.

회색으로 칠한 타원에
둥근 코와 입을 그린다.

얼굴 바깥쪽과 코 주변은
다른 색을 칠해 구별한다.
눈과 귀도 그려 넣는다.

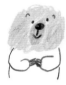

다소곳이 모은 앞발에는
5개의 발가락을 확실하게
그린다.

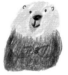

갈색으로 몸을 칠한다.

부채꼴처럼 선을 그어
물갈퀴를 그린다.

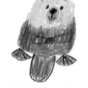

납작하고 둥그스름한
꼬리는 커다랗게 그린다.

캐나다의
대표 동물이에요!

발은 물갈퀴를 그리기 전에
5개의 선으로 먼저 윤곽을
잡으면 편하다.

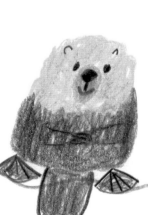

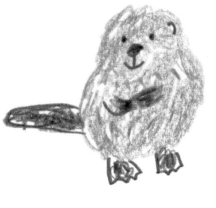

물갈퀴 달린 발과 크고 납작한 꼬리 덕분에
수영이 즐거워요!

두 더 지
MOLE

땃쥐목 두더짓과

앞발의 발톱이 튼튼하고 날카로워서
땅을 파기에 안성맞춤이다.
눈은 퇴화되어 크기도 작고,
시력도 굉장히 나쁘다.

특징 있는 튼튼한 앞발을
그릴 때는 발톱을 강조하는 것이
포인트. 뒷발은 작게 그린다.

가로로 긴 타원과 튀어나온
얼굴 부분을 그린다.

끝이 삐죽삐죽한 발과
꼬리를 그린다.

얼굴, 다리, 꼬리는
같은 색으로 칠한다.

몸 전체를 뒤덮고 있는
털은 꼼꼼히 칠한다.

군데군데 진한 색으로
덧칠한다.

몸 아래쪽 가장자리에 눈을
작게 그리고, 마지막으로
수염을 그린다.

어기적 어기적

22개의 별처럼 생긴 돌기를 가진
별코두더지

두더지의 후각이
사람의 30배나 된대요!

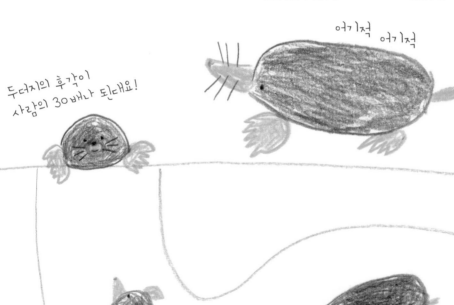

여 우
FOX

식육목 갯과

하얀 볼
길고 뾰족한
주둥이

가슴, 배, 꼬리 끝은 하얗고,
나머지는 적갈색이다. 복슬복슬하고
탐스러운 꼬리가 있다. 털 빛깔이 은백색인
여우를 따로 은여우라고 부른다.

굴 파기가
취미예요

Zzz

/ 야행성

1

귀는 약간 큰 삼각형으로
그린다. 볼은 아래쪽에
그린다.

2

코끝으로 갈수록
가늘게 그린다.

3

앞발은 짧게, 등은 약간
길게 그린다.

4

배는 약간 볼록하다.

5

앞발보다 조금 굵은
뒷발을 그려 넣는다.

6

풍성한 꼬리는 끝으로
갈수록 가늘게 그린다.

7

볼 언저리와 꼬리 끝만
남기고 갈색으로 칠한다.

8

눈, 코를 그리면 완성.

너구리
RACCOON DOG
식육목 갯과

눈 주위가 까맣다.
임신 기간은 두 달 남짓이고,
새끼를 5~6마리나 낳는다.
위험을 느꼈을 때에는 순간적으로
의식을 잃기도 한다.

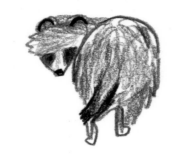

겨울털 버전

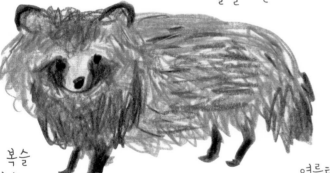

복슬
복슬

여름털 버전

1 둥근 귀와 약간 갸름한
얼굴을 그린다.

2 얼굴 주위는 점선 여러
개로 푹신푹신한 느낌을
살린다.

3 등은 거의 직선으로,
엉덩이는 굽은
곡선으로 그린다.

4 다리는 가늘게 그린다.

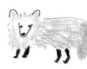

5 몸은 가볍게 칠하고,
푹신푹신한 꼬리는 살짝
크게 그린다.

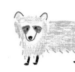

6 거무스름한 눈 주위는
삼각형으로 칠한다.

7 이마와 목 주위는
검은색이나 진한 갈색으로
칠한다.

8 전체적으로 선을 그려
넣으면 생생한 털의
느낌 UP!

Hey!

털이 하얀
너구리도
있어요

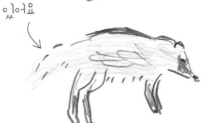

다리는
까맣네요

야행성

밤이 즐거운

담비

슬로 로리스

다람쥐
원숭이

날다람쥐

아무르야생고양이

여우

동물

모두 곤히 잠든 깊은 밤.
하지만 세상 어딘가에서는 부지런히 움직이고
있을 동물들. 낮보다는 밤을 즐기는 동물을
어디 한번 구경해 볼까요?

수리부엉이

호랑이꼬리여우
원숭이

하늘다람쥐

박쥐

페넥여우

너구리

카멜레온
CHAMELEON
뱀목 카멜레온과

몸 빛깔을 자유롭게 바꾸고,
긴 혀로 먹이를 잡아먹는 것이 큰 특징이다.
양쪽 눈을 따로따로 상하좌우로 움직일 수도 있다.

나무 위에서 살아요
땅에서 걷는 건 너무 힘들거든요!

팬서카멜레온

눈은
튀어나와 있어요!

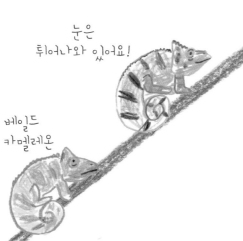

베일드
카멜레온

4

눈은 동그랗게 그리고,
가운데에 검은색 점을
하나 찍는다.

3

뒷발을 그려 넣어 윤곽
완성!

8

튀어나온 이마나
귀 부분은 진하게
덧칠한다.

2

꼬리는 한껏 구부린
곡선으로 그리고, 끝을
빙글빙글 돌린다.

7

몸의 줄무늬를 피해서
전체를 칠한다.

1

얼굴은 둥그스름한
삼각형 2개로 그리고,
앞발은 직각으로 그린다.

6

큰 입은 긴 선으로,
콧구멍은 점으로
그린다.

날름!
긴 혀를 쑥 내밀어 벌레를 잡아요

5

몸 안쪽에 듬성듬성
줄무늬를, 몸 바깥쪽에
삐죽삐죽한 선을 그린다.

ᄀᄀᄀ
ᄀᄀᄀᄀᄀ

도마뱀
LIZARD
뱀목 도마뱀과

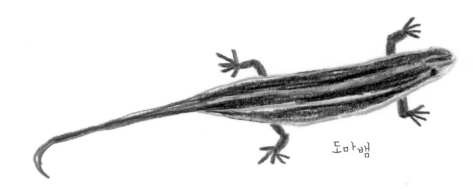

도마뱀

남극 대륙을 제외한 모든 대륙에 산다.
위험에 처하면 꼬리를 자르고 숨거나
몸 빛깔을 바꾸기도 한다.

얘는
붉은배도롱뇽
(양서류)

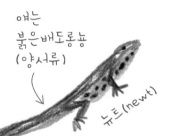

뉴트(newt)

4

몸에 그린 선을 피하면서
사이사이를 진하게 칠한다.

7

검은색 점으로 눈을
그려 넣으면 완성.

3

긴 선을 쓱쓱 몸에 그려
넣는다.

6

앞발은 앞으로, 뒷발은 뒤로
향하게 구부려서 그린다.

2

몸은 가로로 길게
늘여서 그린다.

1

긴 꼬리는 끝으로
갈수록 가늘게 말아서
그린다.

5

꼬리에도 선을 그린다.

적을 위협할 때는
눈에서 피를
쏜다(!)고 해요

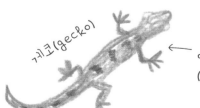

게코(gecko)

얘는 도마뱀붙이
(파충류)

사막뿔도마뱀

개 구 리
FROG

개구리목 개구릿과

물과 땅 사이를 오가며 사는 동물이다.
주로 피부호흡을 하므로 항상 피부가
촉촉해야 한다. 수컷이 울음소리로
구애행동을 한다.

개굴　　　　　개굴

화이트청개구리

ZZ

1 얼굴과 엉덩이는 둥글고 매끈하게 그린다.

2 뒷발은 약간 크고 다부지게 그린다.

3 발끝은 몇 갈래로 나누어 발가락을 길게 그린다.

4 앞발은 구부려서 약간 작게 그린다.

청개구리는
500원짜리
동전만 해요!

500

5 앞발도 몇 갈래로 나누어 발가락을 길게 그린다.

6 눈은 크고 동그랗게 그리고, 가운데에 굵은 선을 그려 넣는다.

7 초록색으로 전체를 골고루 칠한다.

8 코, 눈, 엉덩이에 걸쳐 줄무늬를 그려 넣으면 완성.

청개구리
예요!!

아마존
뿔개구리

올챙이
: 개구리의 어린 시절

개구리 총출동!

컬러풀한
독화살개구리들

참개구리

광대개구리

벧뿔개구리

북방산개구리

빨간눈청개구리

화이트청개구리

아프리카황소개구리

아시아맹꽁이

성격이 까칠한

꾸에에엑!

작은개미핥기

빼애애애!

유대하늘다람쥐

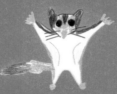

경중

휘익
휘익

왕관앵무

아우우!

늑대

크억!
크억!
크억!

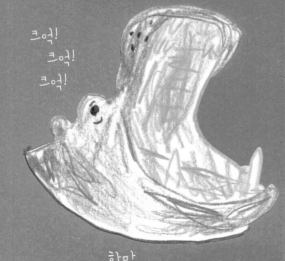

하마

컥!
컥!

검은담비

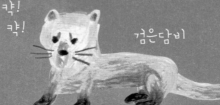

동물

냉혹한 대자연 속에서 살아가는 동물에게
생존을 위해 피할 수 없는 것이 바로 싸움.
어떤 동물들은 적을 위협할 때 정말 독특한 포즈를
취한다는 사실을 알고 있어요?

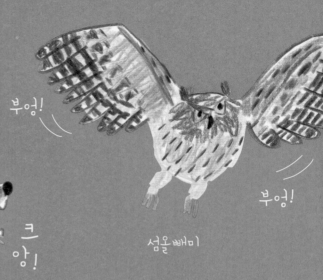

부엉!

부엉!

섬올빼미

컹!
컹!

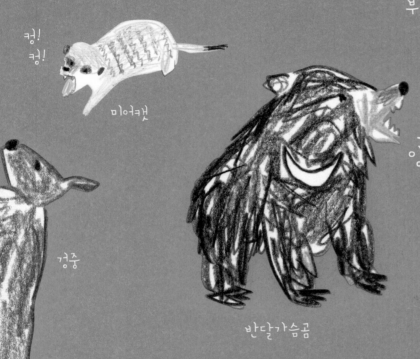

미어캣

크
앙!

반달가슴곰

껑중

냐옹!

냐옹!

새끼 고양이

왕캥거루

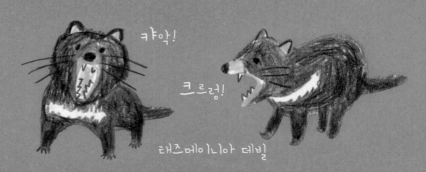

캬악!

크르렁!

태즈메이니아 데빌

타 조

OSTRICH
타조목 타조과

에 무

EMU
* 화식조목 에뮤과

—

타조는 현재 살아 있는 새 중에서 가장 큰 새다. 발가락 수가 에뮤와 서로 다르다. 타조는 2개, 에뮤는 3개.

* 화식조 : 오스트레일리아 북동부 열대림에만 서식한다. 몸집은 크지만 날지 못하는 새다.

깃털 색깔이 수컷은 검정, 암컷은 회색이나 갈색이에요

부리는 부드러운 역삼각형으로 그린다.

머리는 지그재그 선으로 그린다.

연한 회색으로 얼굴을 칠하고, 양끝에 눈과 속눈썹을 그린다.

긴 속눈썹이 특징.

부리의 폭보다 가늘고 긴 목이 쑥!

하얗고 단단한 알

안쪽 발가락의 발톱

에뮤 알보다 커요 달걀의 20~30배

깃털로 뒤덮인 몸은 옆으로 풍성하게 그린다.

OSTRICH

타 조

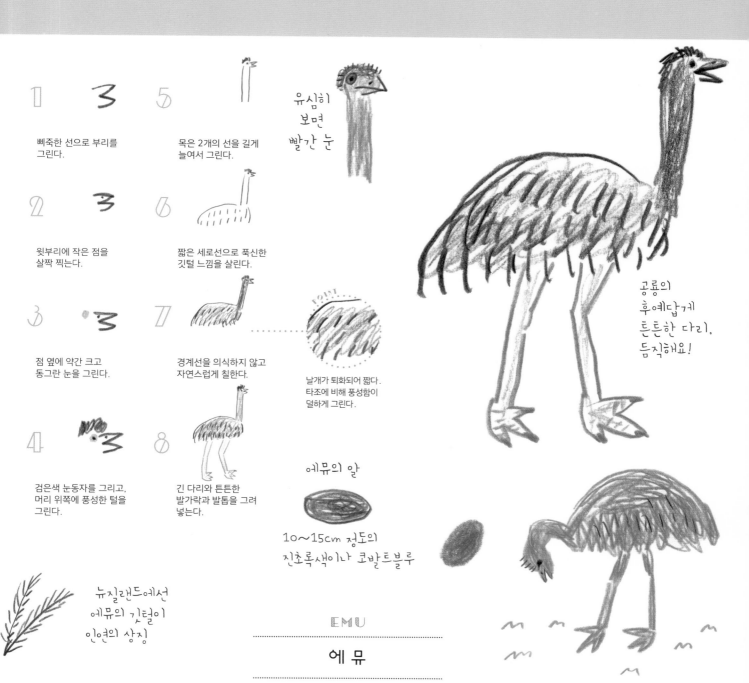

1
삐죽한 선으로 부리를 그린다.

2
윗부리에 작은 점을 살짝 찍는다.

3
점 옆에 약간 크고 동그란 눈을 그린다.

4
검은색 눈동자를 그리고, 머리 위쪽에 풍성한 털을 그린다.

5
목은 2개의 선을 길게 늘여서 그린다.

6
짧은 세로선으로 푹신한 깃털 느낌을 살린다.

7
경계선을 의식하지 않고 자연스럽게 칠한다.

POINT
날개가 퇴화되어 짧다. 타조에 비해 풍성함이 덜하게 그린다.

8
긴 다리와 튼튼한 발가락과 발톱을 그려 넣는다.

유심히 보면 빨간 눈

공룡의 후예답게 튼튼한 다리, 듬직해요!

에뮤의 알

10~15cm 정도의 진초록색이나 코발트블루

뉴질랜드에선 에뮤의 깃털이 인연의 상징

EMU

에 뮤

홍학(플라밍고)
FLAMINGO

홍학목 홍학과

암수 교대로 * 플라밍고밀크를 먹여
새끼를 키운다. 새끼를 키우는 동안에는
깃털 색깔이 새하얗게 바랠 정도라고 한다.

1 각지고 아래로 굽은 부리를 그린다. 부리 끝은 검은색이다.

2 부리 옆에 동그란 점을 그려 넣는다.

3 분홍색으로 점을 둘러싸서 눈을 그린다.

4 머리부터 목까지 부드러운 'S'자로 그린다.

5 안쪽도 'S'자를 그려 목을 완성한다.

6 날개 부분은 곡선으로 풍성하게 그린다.

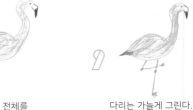

7 배도 볼록하게 그린다.

8 분홍색으로 전체를 칠하고, 날개 끝은 빨간색으로 칠한다.

9 다리는 가늘게 그린다. 관절 부분을 칠하고, 물갈퀴를 그린다.

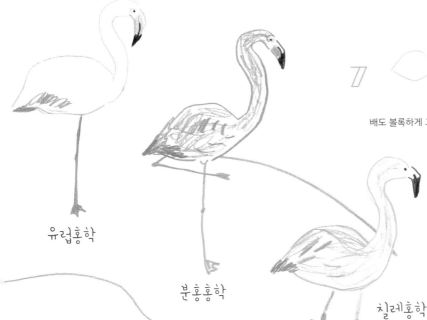

유럽홍학

분홍홍학

칠레홍학

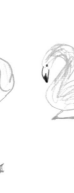

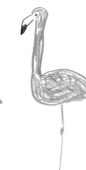

칠레홍학의
새끼

* 플라밍고밀크 : 어미새의 소낭에서 생성되는
우유와 비슷한 붉은색의 액체.

두루미(학)
CRANE

두루미목 두루밋과

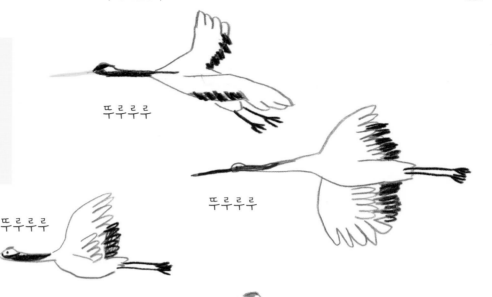

뚜루루루

뚜루루루

뚜루루루

작은 동물부터 과일까지 가리지 않고 먹는
잡식성이다. 주로 가족 단위로 생활하며
겨울에는 큰 무리를 짓기도 한다.
하늘을 날 때도 무리를 지어 대형을 갖춘다.

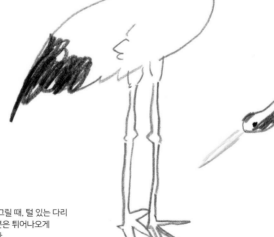

두루미 머리는
빨개요

1

머리 부분의 빨간
무늬와 부리를 그린다.

2

숫자 '2'를 그리듯이
목과 등을 그린다.

3

작은 눈을 그려 넣는다.
엉덩이에 긴 깃털을 그린다.

4

눈 주위를 피해 긴 목은
검은색으로 칠한다.

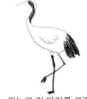

5

가늘고 긴 다리를 그린다.
발가락은 3개.

POINT

몸을 그릴 때, 털 있는 다리
윗부분은 튀어나오게
그린다.

백조 (고니)

SWAN

기러기목 오릿과

지금 하늘을 날 수 있는 새 가운데
가장 크고 무겁다. 우라나라에 도래하는 백조는
겨울철에 볼 수 있는 겨울 철새다.

1 가늘고 긴 부리와, 부리의
중간쯤에 가로선으로 코를
그린다.

2 목은 숫자 '2'를 그리듯이
곡선으로 그린다.

3 가슴과 배는 곡선으로
통통하게 그린다.

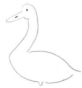

4 얼굴에 동그란 눈을 살짝
그린다.

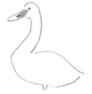

5 눈과 코 사이를
노란색으로 칠한다.

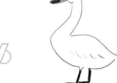

6 발을 그려 넣고, 부리
끝을 까맣게 칠한다.

세 방향으로 선을 긋고, 끝점
끼리 휜 선으로 이어주면 물
갈퀴 있는 발로 변신.

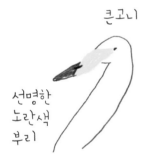

큰고니

선명한
노란색
부리

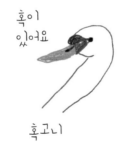

혹이
있어요

혹고니

주황색 부리 첫 부분에
검은색 혹

혹고니

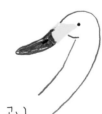

고니

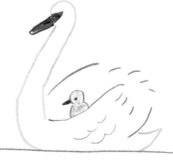

공작
PEAFOWL

닭목 꿩과

청록색을 띤 날개가 아름다운 수컷은,
번식기가 되면 아름다운 꽁지깃을 부채꼴로
펼치면서 암컷에게 구애행동을 한다.

새끼일 때는
평범해요

진짜 하늘을
날 수 있어요!

1 날카로운 부리와 코를
그려 넣는다.

2 눈을 그리고, 그 주위에
대각선 무늬를 넣는다.

3 눈 주위를 선으로 둘러싸고,
긴 목을 그린다.

4 머리 위에 살짝 시침핀
같은 장식을 그린다.

5 등과 배는 부드러운
선으로 내려 그린다.

6 여러 개의 점선으로 날개의
무늬를 그려 넣는다.

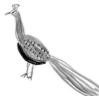

7 몸보다도 긴 꽁지깃은
엉덩이 끝 부분에 대담하게
그린다.

8 꽁지깃을 따라 진한
선으로 쓱쓱 덧칠한다.

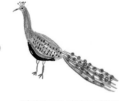

9 마지막으로 타원을 겹겹이
그려 넣은 아름다운 깃을
완성한다.

또는

녹색, 청색, 갈색으로 타원을 그린다.
하나하나의 타원 주변에 선을 그려 넣으면
훨씬 실물에 가까워진다.

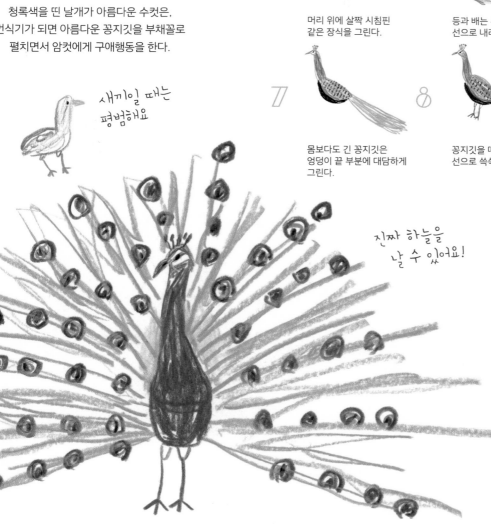

흰공작

| BIRD |

새 총출동!

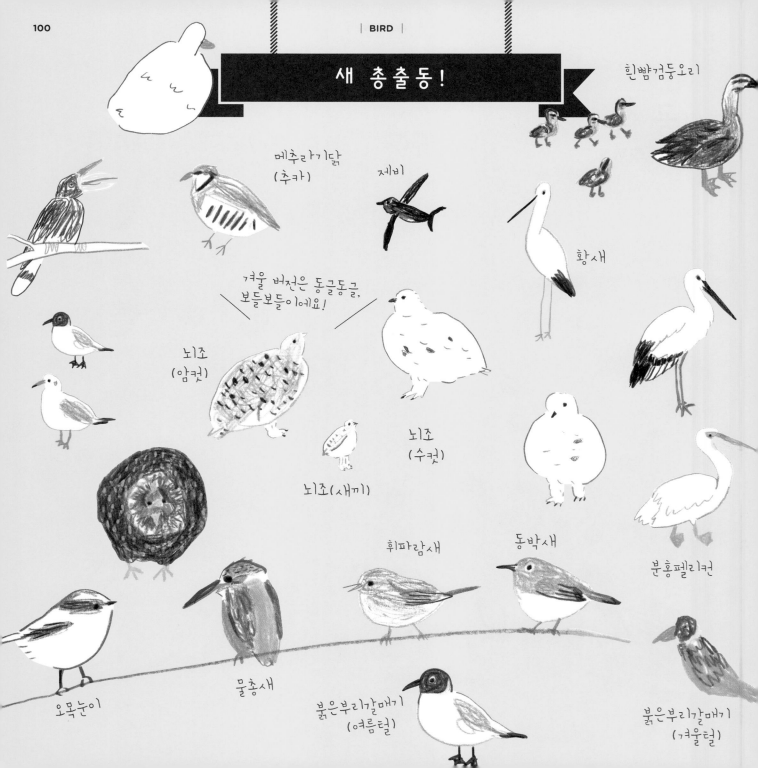

흰뺨검둥오리

메추라기닭
(추카)

제비

황새

겨울 버전은 동글동글,
보들보들이에요!

뇌조
(암컷)

뇌조
(수컷)

뇌조(새끼)

분홍펠리컨

휘파람새

동박새

오목눈이

물총새

붉은부리갈매기
(여름털)

붉은부리갈매기
(겨울털)

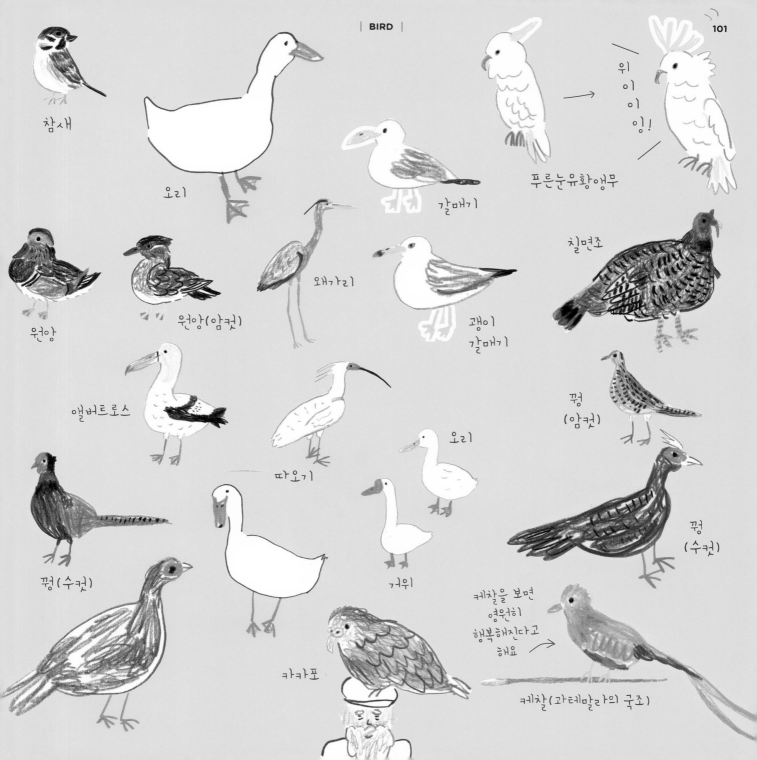

참새

오리

갈매기

푸른눈유황앵무

위 이 이 잉!

원앙

원앙(암컷)

왜가리

괭이
갈매기

칠면조

앨버트로스

따오기

오리

꿩
(암컷)

꿩(수컷)

거위

꿩
(수컷)

카카포

퀘찰을 보면
영원히
행복해진다고
해요

퀘찰(과테말라의 국조)

닮은꼴이지만 다른 동물

올빼미
URAL OWL
올빼미목 올빼밋과

부엉이
HORNED OWL
올빼미목 올빼밋과

대부분 단독 생활을 하며 야행성이다.
눈동자를 움직일 수 없어 목을 좌우로
180도 돌려 시야를 확보한다.
올빼밋과에서 귀깃이 있는 종류를
부엉이라고 하지만, 엄밀한 구분은 없다.

URAL OWL
올빼미

1 약간 동글납작한
하트를 그린다.

2 하트 위에 아치를
씌운다.

3 양옆에 가늘고 긴 나뭇잎
모양의 날개를 그린다.

4 이마 부분과 날개를
갈색으로 칠하고, 짧은
발을 그린다.

5 역삼각형으로 부리를
그려 넣는다.

6 크고 동그란 눈을
그리면 완성.

원숭이
올빼미
예요!

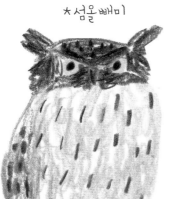
★섬올빼미

이름은 올빼미인데,
귀(귀깃)가 있는 것도
있어요

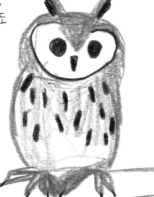
줄무늬올빼미

부엉!

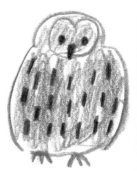

* 섬올빼미 : 일본 홋카이도에 주로
서식하는 올빼미.

HORNED OWL
부엉이

이마는 역삼각형으로
그린다.

귀깃 2개와 날카로운
부리를 그린다.

볼은 동그랗게, 눈은
노란색으로 반짝이는
느낌을 준다.

몸과 큰 발을 그린다.

몸에 깃털 무늬를 그려
넣는다.

검은색 눈과 발톱을 그리고,
몸을 칠하면 완성.

아메리카수리부엉이
가족

귀가 아니라 깃털이에요

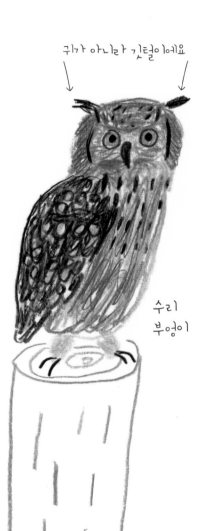

수리
부엉이

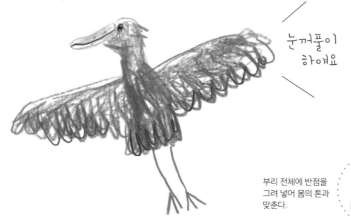

눈꺼풀이
하얘요

넓적부리황새
SHOEBILL

펠리컨목 넓적부리황새과

아프리카에 분포하는 대형 황새로 넓적하고
큰 부리가 있다. 깃털 빛깔은 회색이다.
다른 새들과는 달리 좀처럼 울지 않으며
황새처럼 부리를 부딪쳐서 소리를 낸다.

부리 전체에 반점을
그려 넣어 몸의 톤과
맞춘다.

야행성이라 낮에는
거의 안 움직여요.
정말로 꿈쩍도
않는다니까요

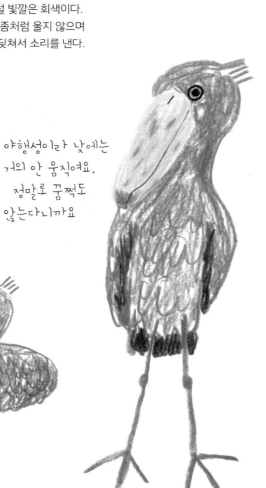

1 도토리 모양의 커다란
부리를 그린다.

2 경계선은 각진 굽은
선으로 그린다.

3 등은 부드럽게, 배는
물결선으로 볼록하게 그린다.

4 눈은 이중 동그라미로,
다리는 가늘고 길게 그린다.

5 회색으로 부리 끝과
몸을 칠한다.

6 물결선으로 푹신푹신한
날개의 느낌을 살린다.

7 날개 끝을 진한
청색으로 칠하면 완성.

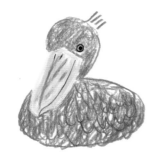

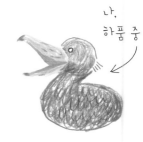

나,
하품 중

맹금류 총출동!

흰꼬리수리

우아하게!!
파리 컬렉션 데뷔해요

★해리스매

* **해리스매** : 북남미에 서식하는
사냥용 매.

콘도르

아프리카흰등독수리

달마수리

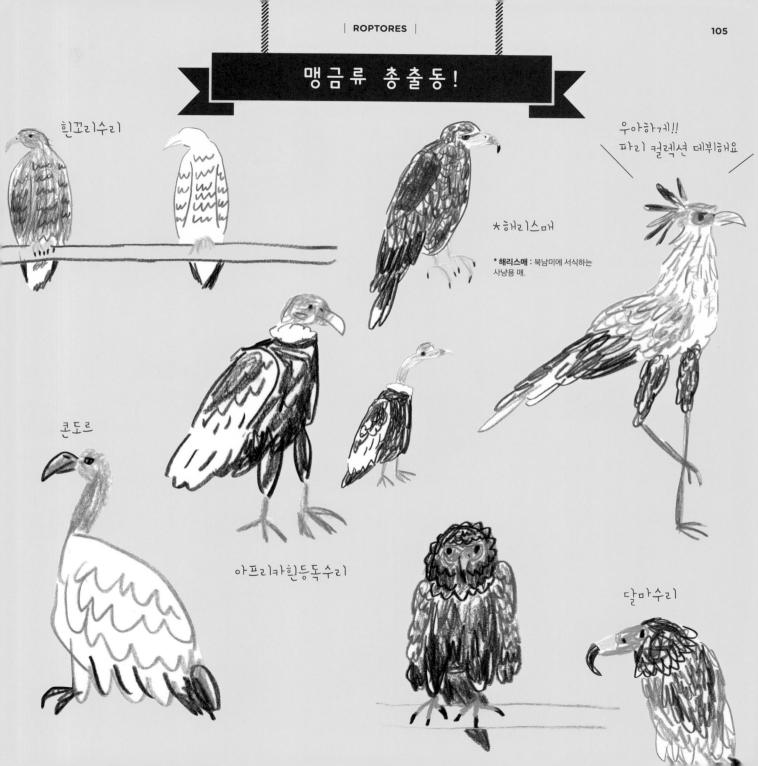

해 달
SEA OTTER
식육목 족제빗과

빽빽한 털로 뒤덮인 몸, 물갈퀴로 된
발가락이 특징이다. 물에 휩쓸리지 않도록
해조류를 몸에 감고 쉬거나 잠을 자기도 한다.

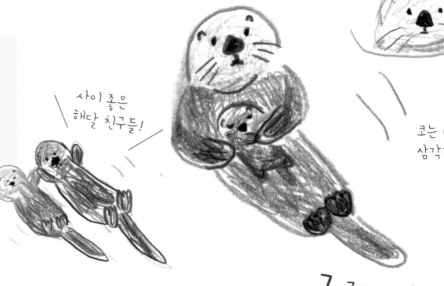

사이좋은
해달 친구들!

코는 커다란
삼각형

Z z z

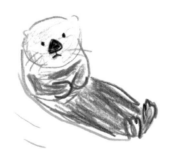

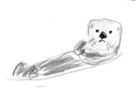

1

둥근 머리와 다소곳이
모은 듯한 앞발을 그린다.

2

통나무 같은 몸에서
꼬리가 쑥!

3

튤립 같은 발 모양을
그린다.

4

배 위에 새끼 해달을
살며시 태우고 있다.

5

새끼 해달은 갈색으로
칠한다.

6

어미 해달은 회색으로
칠한다. 앞발과 발바닥은
진한 회색으로 칠한다.

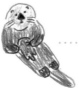

7

둥근 눈, 삼각형 코, 입,
수염을 그려 넣는다.

특징 있는 코는 삼각형으로,
입은 작게 그린다.

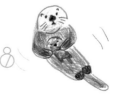

8

새끼 해달에게도 눈과 코를
그리면 해달 가족 완성.

고슴도치
HEDGEHOG

고슴도치목 고슴도칫과

온몸을 덮고 있는 바늘가시는
몸의 털 하나하나가 모여 딱딱해진 것이다.
몸은 오통통하고, 잡식성, 야행성이다.

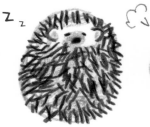

적이 나타나면
몸을 공처럼 동그랗게
말아요

쉭! 쉭!

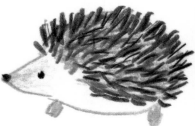

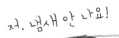
저, 냄새 안 나요!

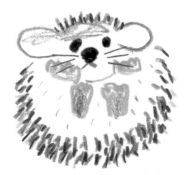
유럽에서는 행운의 상징

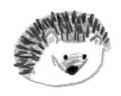
세띠아르마딜로가 공처럼
깜찍한 변신을 했네요

1

약간 뾰족한 얼굴과
둥근 귀를 그린다.

2

동글동글한 몸은
타원으로 그린다.

3

회색으로 코 주위와
몸을 칠한다. 배는
하얗게 남겨둔다.

4

코끝, 귀, 발을
분홍색으로 칠한다.

5

큰 코를 그리고, 코와
귀 사이에 눈을 그린다.

6

진한 선을 잔뜩 그려
넣어 뾰족뾰족한 가시의
입체감을 살린다.

배 주변에는 가시를 그리지
않는다. 가시는 귀 뒤쪽부터
그린다.

호저도 가시가
있어요

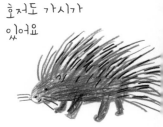

북 극 곰
POLAR BEAR

식육목 곰과

백곰이라고도 한다. 표정은 순하지만
실제 성격은 사납다.
몸 빛깔이 털갈이 후에는 흰색이지만,
여름에는 햇빛 때문에 노란색을 띠기도 한다.

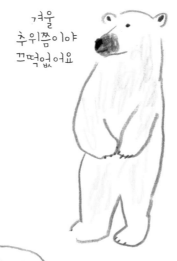

겨울
추위쯤이야
끄떡없어요

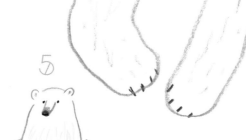

더위는
딱
질색이라고요

⑤

선으로 동그랗게
둘러싸면 완성. 얼음
속에서 인사드려요!

앞발 끝에 여러 개의 선으로
발톱을 그려준다. 뒷발도
똑같이 그린다.

④

코끝을 동그랗게 칠한다.
작은 눈이 귀엽다.

③

얼굴에 각진 코를 그려
넣는다.

②

두툼한 앞발은 앞으로
내밀듯이 그린다.

①

작은 귀를 그리고,
양쪽 귀 사이를 선으로
연결한다.

새끼 북극곰

나무늘보
SLOTH

빈치목 나무늘봇과

나무 둥치에 붙어 있거나 나뭇가지에 거꾸로
매달려 일생을 보낸다. 식사와 배설, 짝짓기나
출산도 다 나무에 매달려서 한다.
발바닥에는 털이 없어 나무에서
잘 미끄러지지 않는다.

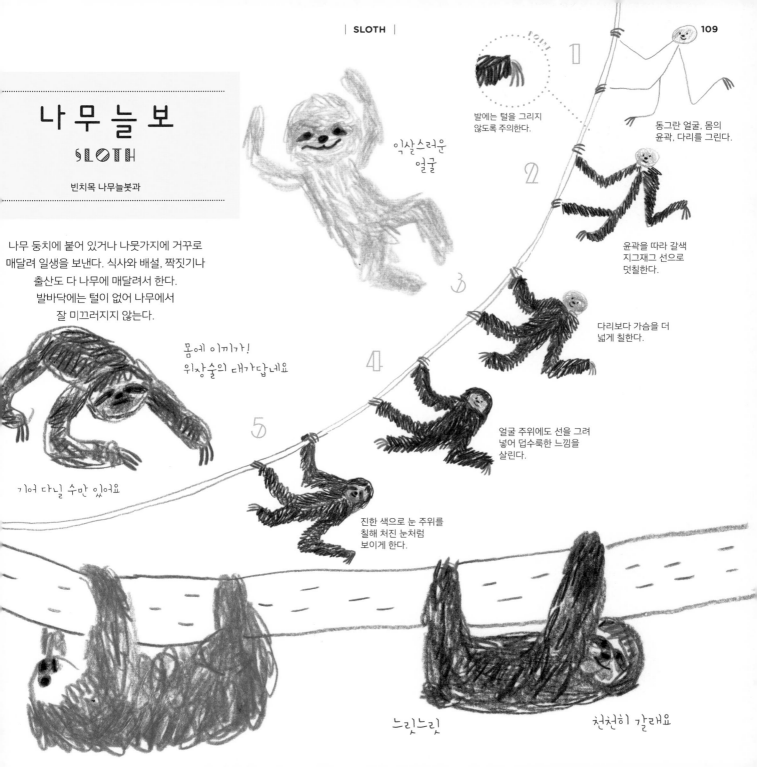

익살스러운
얼굴

발에는 털을 그리지
않도록 주의한다.

동그란 얼굴, 몸의
윤곽, 다리를 그린다.

윤곽을 따라 갈색
지그재그 선으로
덧칠한다.

다리보다 가슴을 더
넓게 칠한다.

얼굴 주위에도 선을 그려
넣어 덥수룩한 느낌을
살린다.

진한 색으로 눈 주위를
칠해 처진 눈처럼
보이게 한다.

몸에 이끼가!
위장술의 대가답네요

기어 다닐 수만 있어요

느릿느릿

천천히 갈래요

—

강치
EARED SEAL
식육목 강칫과

물개
FUR SEAL
식육목 물갯과

바다사자
SEA LION
식육목 바다사자과

바다코끼리
WALRUS
식육목 바다코끼릿과

—

수컷이 암컷보다 크고,
성장하면 머리 부분이 튀어나온다.
앞지느러미로 물살을 가르며 헤엄치고,
작은 귓바퀴가 있다.

EARED SEAL

강치

1
입 끝은 가늘게, 비행기의
앞모습처럼 그린다.

2
삐죽삐죽한
앞지느러미는 바닥에
닿게 그린다.

3
고개를 들고 있는
모습은, 몸을 직각에
가깝게 그린다.

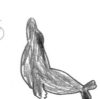

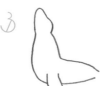

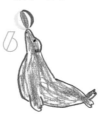

4
끝이 삐죽삐죽한
꼬리지느러미를 2개로
나누어 그린다.

5
회색으로 전체를
골고루 칠한다.

6
눈, 코, 귀를 그려
넣으면 완성.

매끈해요

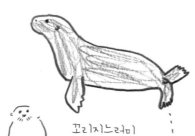

꼬리지느러미
길이가
제각각이에요

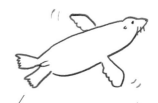

앞지느러미로 헤엄치는
스피드는 자동차급!

귓불이 있어요

FUR SEAL

물 개

수컷 한 마리가 여러 마리의 암컷과 생활한다.
몸의 털과 네 다리가 비교적 길다.

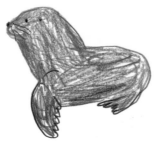

꼬리지느러미가
가지런해요

SEA LION

바 다 사 자

암수 모두 눈에 띄는 검은색 지느러미가 있다.

바다코끼리보다 작아요
송곳니는 없어요

WALRUS

바 다 코 끼 리

송곳니가 길어 암컷은 50cm, 수컷은 70~90cm나 된다.

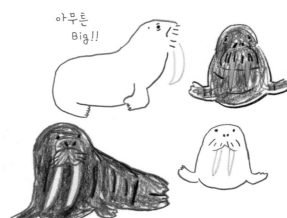

아무튼
Big!!

SOUTH AMERICAN SEA LION

오 타 리 아

남아메리카바다사자라고도 불린다.
강치처럼 재주를 부린다.

털 있는 커다란
강치 같아요

TRUE SEAL

바 다 표 범

앞발이 짧아 뒷지느러미로 헤엄친다. 귓바퀴가 없다.

< 점박이물범 가족 >

새끼는 하얘요

< 잔점박이물범 가족 >

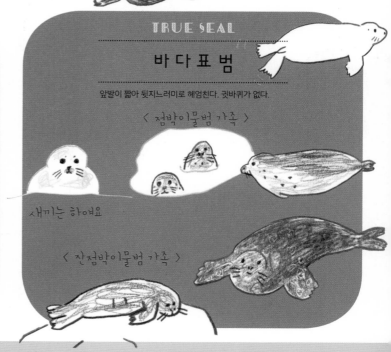

펭 귄
PENGUIN
펭귄목 펭귄과

지느러미 모양으로 변형된 날개가 있어 잠수를 잘한다. 땅 위나 흙을 파낸 구멍에 알을 낳고, 오랜 시간 아무것도 먹지 못하고 알을 품는 펭귄도 있다.

펭귄의 몸은 밋밋한 통 모양이다. 배는 살짝 통통하게 그려도 된다.

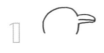

가늘고 긴 부리와 둥근 머리를 그린다.

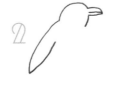

날개 끝을 조금 날카롭게 그리는 것이 포인트.

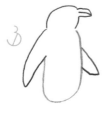

밋밋한 통 모양의 몸과 반대쪽 날개를 그린다.

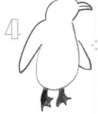

두 발 다 같은 방향을 향하게 그린다.

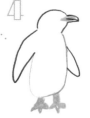

부리와 발 부분에 색을 넣는다.

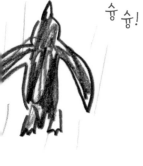

슝 슝!

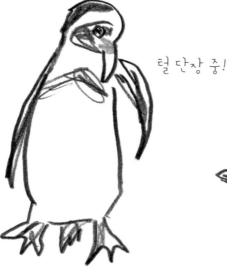

털 단장 중!

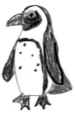

쇠푸른펭귄(페어리펭귄)

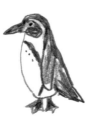

케이프펭귄

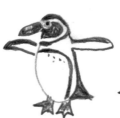

훔볼트펭귄

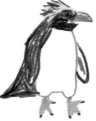

마젤란펭귄

남부바위뛰기펭귄

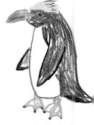

마카로니펭귄

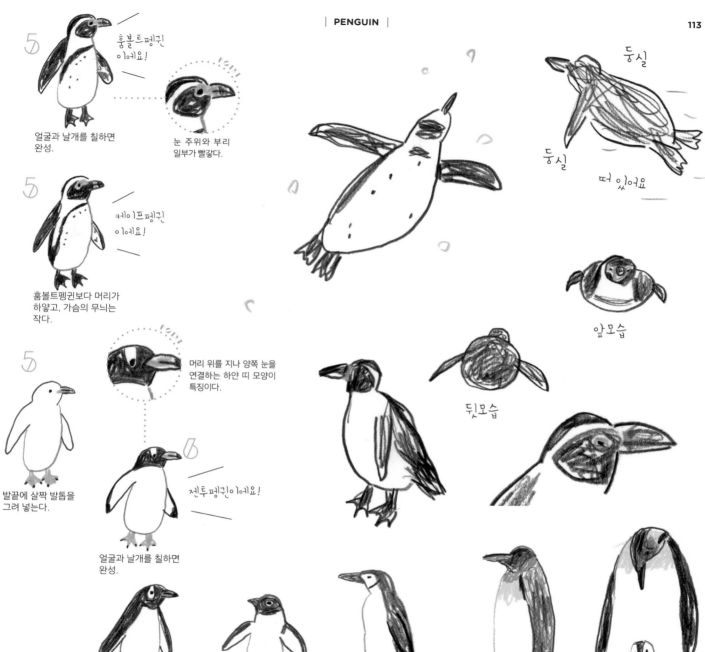

5 훔볼트펭귄
이에요!

얼굴과 날개를 칠하면
완성.

눈 주위와 부리
일부가 빨갛다.

5 케이프펭귄
이에요!

훔볼트펭귄보다 머리가
하얗고, 가슴의 무늬는
작다.

5

발끝에 살짝 발톱을
그려 넣는다.

머리 위를 지나 양쪽 눈을
연결하는 하얀 띠 모양이
특징이다.

6 젠투펭귄이에요!

얼굴과 날개를 칠하면
완성.

둥실

둥실

떠 있어요

앞모습

뒷모습

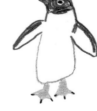

젠투펭귄

아델리펭귄

턱끈펭귄

킹펭귄

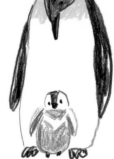

황제펭귄

악어
CROCODILE
악어목 악어과

몸 전체가 단단한 비늘판으로 덮여 있다.
눈, 콧구멍, 귀만 수면 위로 내민 채 잠복하다가
먹잇감을 잡는다. 몸 구조가 수중 생활에 알맞다.

울퉁불퉁한 몸

눈엔 검은색으로 세로선을!

1 길고 가느다란 입과 툭 튀어나온 눈을 그린다.

2 아래턱은 약간 짧게 공간을 두고 그린다.

3 올록볼록한 선으로 울퉁불퉁한 등을 강조한다.

4 두툼한 꼬리는 끝으로 갈수록 가늘게 그린다.

5 아래턱 가까이에서 짧은 앞다리가 쏙!

6 뒷다리도 약간 짧게 그린다.

7 배는 약간 통통한 정도로 그린다.

8 몸통 가운데에 올록볼록한 선을 하나 긋는다.

9 이빨을 그린다. 머리 위쪽 튀어나온 부분에 동그란 눈을 그린다.

10 전체를 칠할 때, 일부러 얼룩덜룩하게 한다.

오 리 너 구 리
PLATYPUS

* 단공목 오리너구릿과

포유류이면서 알을 낳는다.
새끼일 때는 암컷 배의 주름진 피부에서
스며나오는 젖을 핥고 자란다.

* 단공목 : 알을 낳는 포유류.

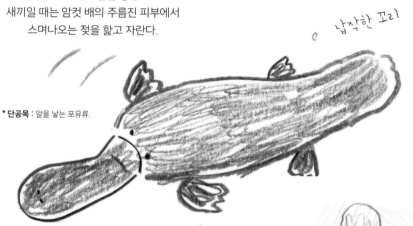

납작한 꼬리

주둥이가
오리를 닮았어요

갓 태어났을 땐
주름투성이래요

쉿! 알을 품고 있어요

주둥이가 납작하므로 방향
에 따라서 두께감이 느껴지
지 않도록 주의한다.

1

얼굴은 신발 바닥 같은
모양으로 그린다.

2

주둥이 끝에 2개의 점을
그리고, 옴폭 들어간
부분에는 선으로 주름을
그린다.

3

몸은 통통하게 그린다.

4

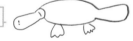

끝이 벌어진 삐죽삐죽한
발은 크게 그린다.

5

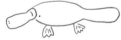

발에 선을 그려 넣으면
물갈퀴로 변신한다.

6

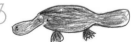

갈색으로 몸을, 회색으로
주둥이를 칠하면 완성.

세 계 4 대

OKAPI

오 카 피

아프리카 적도 연안의 열대우림에서만 산다.
얼룩말이 아니라 사실은 기린 친구다.

커다란 귀

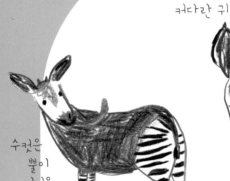

수컷은
뿔이
있어요

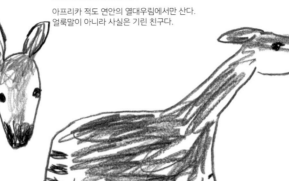

엉덩이는
탱글탱글

다리에만 있는
얼룩무늬

PYGMY HIPPOPOTAMUS

애 기 하 마

서아프리카 열대우림의 습지에 산다.
몸길이가 150~180cm밖에 안 되는 꼬마 하마다.

눈 위에
돌기가 없어요

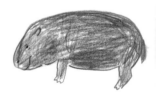

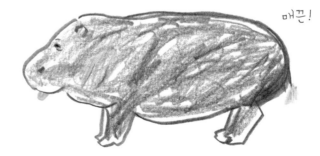

매끈!

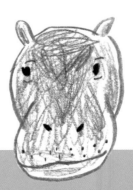

희귀 동물

세계에는 진귀한 무늬를 가진 동물이나, 한정된 서식지로 인해 개체 수가 점점 줄어 아주 희귀해진 동물들이 있어요. 자, 그럼 멸종 위기에 처해 있는 세계 4대 희귀 동물들을 만나볼까요?

BONGO

봉고

아프리카 대륙에 넓게 분포하는 영양으로 아프리카산림영양이라고도 한다. 암수 모두 뿔이 있다.

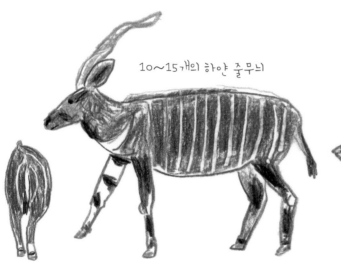

10〜15개의 하얀 줄무늬

한 바퀴 반이 뒤틀린 뿔

복잡한 무늬

GIANT PANDA

자이언트판다

중국 서부의 대나무숲에 산다. 몸길이는 1.5m 정도 된다. 중국어로는 '大熊描 (따슝마오)'.

별명은 '흑백곰'

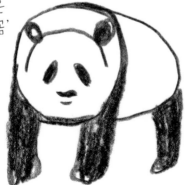

INDEX

가족과 함께하는
그림 나들이

행복한 그림 동물원

쉽고 재미있는 동물 일러스트 레슨

1판 1쇄 인쇄 2015년 10월 06일
1판 1쇄 발행 2015년 10월 12일

글 · 그림	미야타 치카
옮긴이	김범철, 장유리
펴낸이	임형경
펴낸곳	라즈베리
마케팅	김민석
책임디자인	렐리시
디자인	르마
책임편집	장원희

등록	제210-92-25559호
주소	(우 01364) 서울 도봉구 해등로 286-5 101동 905호(방학동, 우성 1차)
대표전화	02-955-2165
팩스	0504-088-9913 / 0504-722-9913
홈페이지	www.raspberrybooks.co.kr
블로그	http://blog.naver.com/e_raspberry
카페	http://cafe.naver.com/raspberrybooks
ISBN	ISBN 979-11-954376-4-1 (13650)

MIYATA CHIKA NO OEGAKI DOBUTSUEN
By Chika Miyata
© 2015 miyatachika
© 2015 Genkosha Co.,Ltd
All rights reserved.
Original Japanese edition published in 2015 by Genkosha Co.,Ltd., Tokyo.
Korean translation rights arranged with Genkosha Co.,Ltd., Tokyo
and Raspberry, Korea through PLS Agency, Seoul.
Korean translation edition © 2015 by Raspberry, Korea.

글 · 그림 | 미야타 치카

일러스트레이터. 1980년 사가 현 출생.
후쿠오카 대학 인문학부 문화학과를 졸업했다.
안자이 미즈마루 일러스트레이터 스쿨과 MJ에서
일러스트를 공부하고,
잡지, 책, 광고, 뉴욕 벽화 제작, 의류 브랜드와
도자기(하사미야키)와의 컬래버레이션, 워크숍 등
폭넓은 분야에서 활동하고 있다.
2008년 TIS(Tokyo Illustrators Society) 공모 입
선, 2012년 도쿄 장화(裝畵) 상 입선, 2015년
HB FILE 후지에다 류지 공모 특별상을 수상했다.
지은 책으로는 〈그림 그리기 사전〉(2013년)이
있다.
HP : http://www.miyatachika.com

옮긴이 | 김범철

신구대학교 자원동물과에서 애완동물학을 공부
하고 있다. 동물을 위해 봉사하고 싶어 시작한 공부
지만 오히려 동물들에게 위로를 얻을 때가 많다.

옮긴이 | 장유리

원광대학교 국어국문학과를 졸업한 후 명지대
번역작가 양성과정을 수료했다.
현재 외국어 번역과 출판 편집자로 활동 중이며
라즈베리의 즉문즉답 시리즈를 만들고 있다.

miyatachika's
Drawing ZOO